EGON SCHIELE

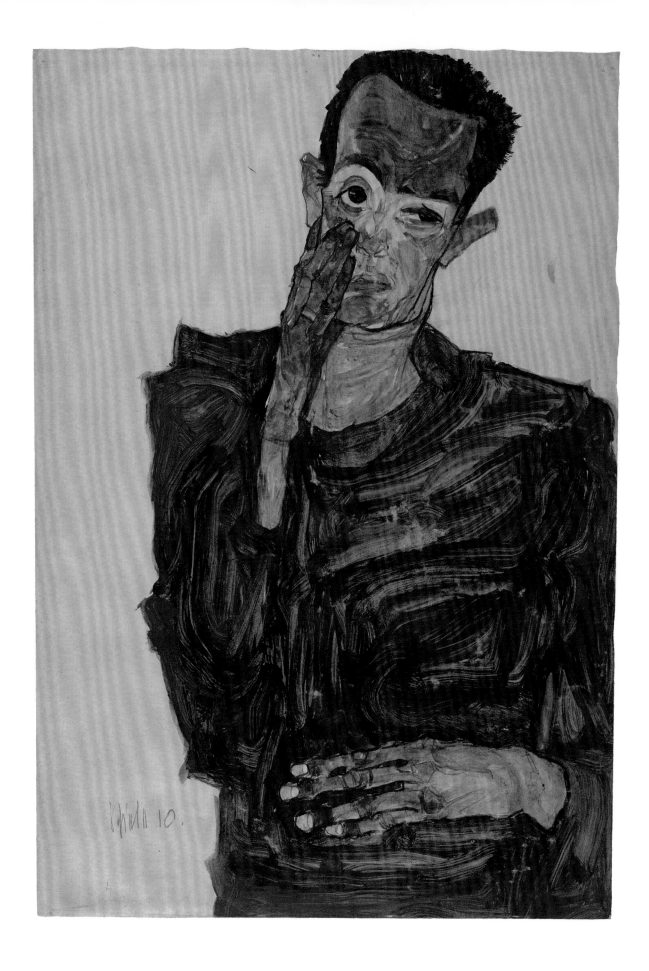

라인하르트 슈타이너 지음 | 양영란 옮김

에곤 실레

1890–1918

예술가의 암흑 같은 영혼

마로니에북스 | TASCHEN

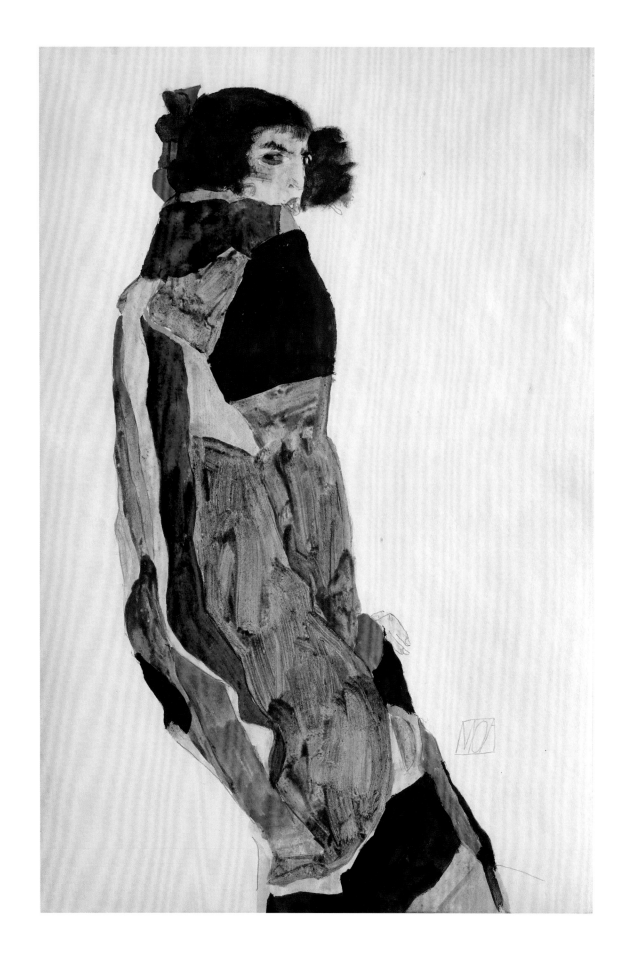

차례

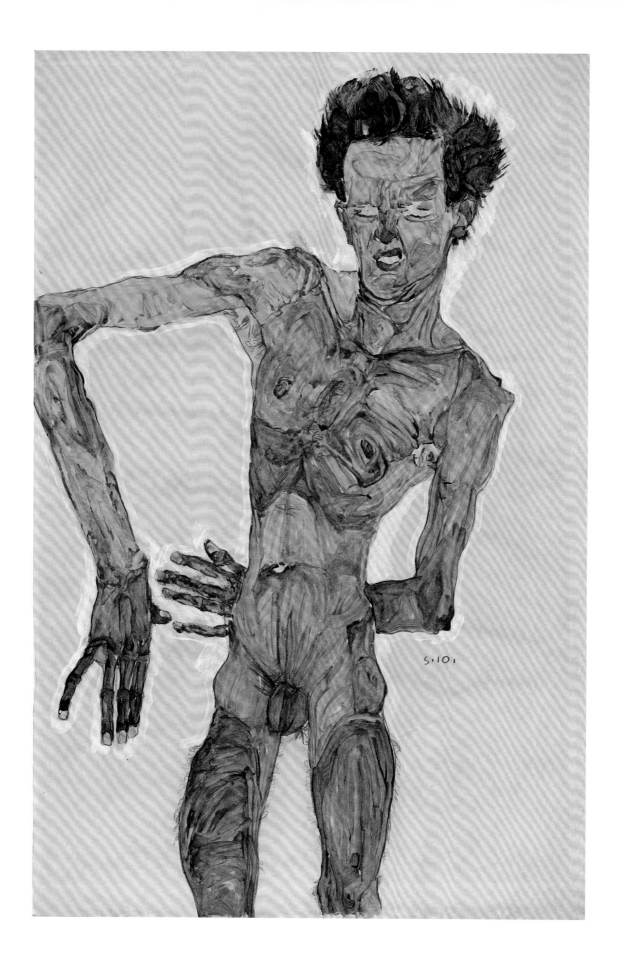

예술가와 그의 자아

한 시대나 사회 전체를 관류하는 희망, 욕망, 관심사, 원칙 등의 본질적인 움직임을 표현하는 단어나 문장이 있듯이(퇴폐주의라거나 세기말적 현상 등), 모든 예술가에게는 그들 각자의 성격이나 창의적 본능을 가장 극명하게 보여주는 몇몇 중요한 이미지가 있게 마련이다. 여기에는 물론 의식적이건 무의식적이건 반드시 이유가 있다. 어째서 한 예술가는 어떤 특정한 모티프에 집착하며 이를 반복하는가, 어째서 그 모티프는 그의 상상력을 끊임없이 자극하며 그의 작품세계를 지배하는가. 어쨌거나 이 같은 모티프는 한 예술가의 대다수 작품 내지는 다른 활동 영역을 집약적으로 보여준다고 할 수 있다. 특히 에곤 실레의 경우처럼 그토록 집요하게 예술가를 사로잡은 모티프가 자화상이라면, 더더구나 이 같은 가정을 세워보지 않을 수 없다. 100여 점이라는 엄청난 숫자의 자화상만으로도 우리는 에곤 실레가 자기 자신을 가장 열심히 관찰한 예술가 중 한 명이라고 자신 있게 말할 수 있다. 이 사실은 그가 자기도취적 성격을 지니고 있었다고 믿게끔 하기에 부족함이 없다. 사실 실레는 스스로를 세심하게 관찰했으며, 관찰을 통해 자신의 표정이나 포즈를 기록으로 남기기를 좋아했다. 하지만 이런 태도는 사실 예술사에서 오래도록 이어져 온 전통이기 때문에 우리는 그의 태도에 대해 속단해서는 안 된다. 예술사에 나타난 자화상의 전통에 대해 간단히 살펴보는 것도 섣부른 결론을 내리는 실수를 범하지 않도록 우리를 도와주는 한 방법이 될 것이다. 예술가가 자신을 그리는 과정에서 중요한 역할을 하는 요소가 바로 거울이다. 가장 유명한 자화상 작가로 알려진 알브레히트 뒤러와 렘브란트를 예로 든다면, 이 두 사람은 거울을 이용해서 자신들의 모습을 기록했으며, 이를 통해 자신의 신상명세서를 확립했다고 할 수 있다. 뒤러의 경우, 거울의 특성을 이용해서 현대적 예술 발전의 중심축을 마련했다고 할 수 있다. 그에게 거울은 개인적인 정체성을 발견하는 하나의 도구였으며, 이로 인해 자아는 도달 가능한 관찰 대상이 될 수 있었고, 또한 르네상스 시대에 활약한 시각예술들이 자신감을 획득하는 토대를 마련하였다. 뒤러는 열세 살이던 1484년에 이미 자화상을 그렸으며, 훗날 그는 이 자화상에 "거울에서 얻어진 근사치"라는 설명을 덧붙였다. 1492년에는 잉크로 그린 드로잉을 통해 우울증을 앓고 있던 상태를 표현했다. 1493년과 1498년에 그린 자화상에서는 젊고 우아한 옷차림에 자부심을 갖고 대담한 태도를 보이는 청년과 만날 수 있다. 그러다가 1500년에 이르면 뒤러는 마침내 정면을 향한 시선이나 화면 구성에서 예수 그리스도를 상기시키는, 오늘날의 눈으로 보면 신성 모독에 가까운 자화상을 남겼다. 그런데 여기서 주목해야 할 점은 뒤러가 무엇보다도 자신의 정체성, 자아의 개별성을 확고하게 인식하고 이를 보존하고자 노력했다는 것이다. 왜냐하면 자화상에서 그의 신체는 종교적으로 우화되거나 우주적 조화에 따라 이상화되는 것이 아니라 실제 모습 그대로 보여지고 있으며, 완전히 벌거벗었거나 성적인 피조물로 보여진다. 요컨대, 뒤러가 (이 점은 렘브란트나 페르디난트 호들러 혹은 반 고흐의 자화상에서도 마찬가지다) 그 인물에게 어떤 표정이나 어떤 자세를 취하게 하는가에 관계없이 그 주인공은 뒤러임을 알 수 있다. 왜냐하면 그는 자화상에 개인의 정체성이 드러나야 한다는 굳은 신념을 지니고 있었기 때문이다. 자아로 하여금 다른 사람의 역

작업실의 에곤 실레, 1915년

얼굴을 찡그린 벌거벗은 자화상
Grimacing Nude Self-Portrait
1910년, 구아슈, 수채, 연필, 흰색 하이라이트,
55.8 × 36.9cm
빈, 알베르티나 미술관

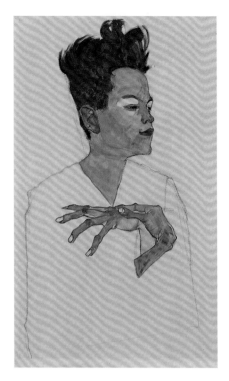

가슴에 손을 얹은 자화상
Self-Portrait with Hands at Chest
1910년, 흰색 오페이크, 수채, 목탄, 44.3×31.2cm
추크 미술관, 캄 컬렉션 재단

할(예수 그리스도나 광대, 전쟁 영웅, 희생자 등)을 맡도록 함으로써 여러 가지 실험적인 초상화 작법을 시도했다 하더라도, 개인 즉 'individual'이라는 개념은 어원상의 정의로 볼 때 'in-divisible', 다시 말해서 '나누어질 수 없는' 하나의 자아라는 원칙을 바꾸어 놓지는 않는다. 비록 역할놀이를 통해 부여된 역할이 극단적으로 이질적인 역할이라고 하더라도 자아는 궁극적으로 절대 분열되지 않는다.

실레의 자화상은 자화상에 적용할 수 있는 구상적이고 비유적인 모든 가능성의 관점에서 볼 때, 자화상 변천사의 끝부분에 위치해 있다. 즉, 이제까지 절대로 분열되지 않는 개체라고 믿어 왔던 자아가 차츰 분열 가능한 존재로 여겨지기 시작할 무렵에 위치한다는 말이다. 그의 초기 작업에 해당하는 1905년에서 1907년 사이의 자화상은 예외로 친다면, 실레의 자화상은 자아를 자서전적으로 표현하는 부류나 자아를 영웅시하여 경배하는 부류 그 어디에도 속하지 않는다. 그가 그리고 있는 포즈는 매우 독특하며, 몸짓은 매우 다정다감하다. 그리고 그 자화상들은 자아의 단일성을 부인하고 분쇄한다. 실제 자아와 그림 속에서 소외된 형태로 보여지는 자아 사이에는 긴장감이 감도는데, 이 긴장감이야말로 개인적인 정체성의 확신을 증명하는 것이 아니라, 그 반대로 개인적인 정체성이 종말에 이르렀음을 증명한다. 그의 몇몇 자화상은 오스카 와일드의『도리언 그레이의 초상』(1890)을 상기시킨다. 이 작품에서 실제 자아가 지닌 아름다움은 변하지 않는 반면, 그림으로 그려진 자아는 점점 늙어간다. 이 단편은 모델과 그려진 그림 사이의 정상적인 관계를 뒤집어놓기 때문에 강한 인상을 남긴다. 모델이 아닌 그림, 즉 이미지가 영혼을 드러내 보이는 거울 역할을 하는 것이다. 동시대인들은 때때로 그의 자화상을 감상하면서 분명 그와 같은 느낌을 맛보았을 것이다. 한 예로, 프리드리히 스턴은 1912년 11월 이런 소감을 적었다. "그의 자화상 중에는 이해하기 어려운 작품들도 있다. 그가 지나치게 자신의 해체된 모습을 보여주어야 한다는 강박관념에 사로잡혀 있기 때문이다. 그래서 모든 것이 서글퍼 보였다······."[1] 이렇게 볼 때, 거울 속에 비친 이미지는 실레에게 자신의 정체성을 보여준다기보다 또 다른 자아를 만들어내려는 욕망을 생겨나게 함으로써 이 새로운 자아를 그림으로 그리게끔 했다고 할 수 있다. 이쯤에서 우리는 어린이의 성장 발달과 나르시시즘에서 거울의 의미를 생각해 보게 되는데(자크 라캉은 '거울 단계'라는 용어를 사용하고 있다), 물론 이는 매우 간략한 수준을 벗어날 수 없다. 어쨌거나 거울 이미지를 시각예술에만 국한시켜 생각해 볼 수 있을 것이다. 신화 속에 존재하는 나르키소스를 회화에서 전형적인 주인공으로 간주해 보자. 현대미술 이론의 기본 서적 중 하나인 레온 바티스타 알베르티의『회화론』에 의하면, 그림을 그린다는 행위는 진정으로 신적인 권능을 의미한다. 알베르티는 회화는 사물을 모사하거나 모방함으로써 그 사물을 한층 더 고상하고 값진 것으로 만든다고 말한다. 알베르티에게 회화란 모든 예술 중에서 으뜸이며, 아름다움이 존재한다면 그 근원을 회화에서 찾을 수 있다. "그러므로 시인들의 말을 빌려 말하자면, 꽃으로 변한 나르키소스야말로 진정한 의미에서 회화의 창시자라고 할 수 있다. 회화란 모든 예술의 꽃이므로 나르키소스에 얽힌 신화가 다른 의미로도 응용될 수 있는 것이다. 회화란 다름 아니라 예술적 수단을 통해 유사성, 즉 거울 같은 수표면에 비치는 유사성을 추구하는 행위가 아니겠는가?"[2]

알베르티 이후 예술의 원리는 극단적으로 변했다. 특히 미메시스적 관점에서의 변화는 엄청난 것이었다. 그런데도 알베르티가 거울 이미지를 회화의 근본으

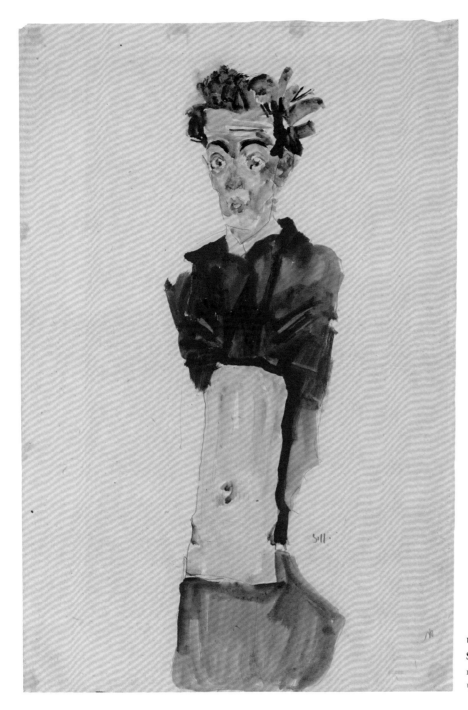

배꼽을 드러낸 자화상
Self-Portrait with Bare Navel
1911년, 연필과 수채, 55.6×36.4cm
빈, 알베르티나 미술관

로 간주했고, 이에 따라 예술을 예술가가 자신의 자화상을 탐구해 나가는 원리로 파악한 뛰어난 통찰력은 그대로 유효하다. 이로 인해 거울이 차지하고 있는 중요성과 위력(자아를 탐구하는 수단으로서의 거울)을 시각예술로 넘겨주는 것이 가능해졌다. 그리고 실제로 이러한 양도가 이루어졌다. 와일드의『도리언 그레이의 초상』외에 또 하나의 상징주의적 작품인 앙드레 지드의『나르키소스론』(1891)에서도 이 같은 확신은 한층 강화된 모습으로 나타난다. 이 작품에서 지드는 나르키소스의 신화를 시인의 일생에 대한 비유로 바꾸어 놓는다. 에른스트 로베르트 쿠르티우스는 이를 "자신의 존재를 확인하기 위해 예술이라는 거울 위로 몸을 숙이는 현대인의

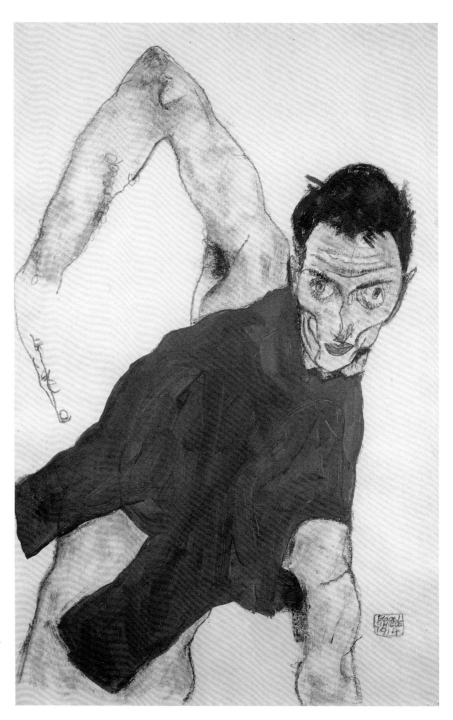

저킨을 입고 오른쪽 팔꿈치를 들어 올린 자화상
Self-Portrait with Jerkin,
with Right Elbow Raised
1914년, 구아슈, 수채, 검은색 크레용, 47.6×31.1cm
개인 소장

전형적인 이미지"라고 해석했다. 즉 "단지 사물의 허상만을 인식할 따름이며……
영원히 방관자로 남아 있는" 현대인의 모습이 거기에 담겨 있다. 이러한 입장은
퇴폐적인 세기말적 풍조에서 계속 발견되며, 휴고 폰 호프만스탈도 지적했듯이,
이는 인간의 조건인 동시에 인간 삶의 관찰 기록이기도 했다. 하지만 실레의 자화
상에서는 이러한 관점이 부분적으로만 들어맞는다.

　　실레의 초기(1905-07) 자화상에서 우리의 관심을 끄는 것은, 그 무렵에 돌아가
신 사랑하는 아버지의 부재를 보상받기 위해 그가 과장되고 노출이 심한 방식을
시도하고 있다는 점이다. 〈거울을 보고 그린 자화상 06〉에 대한 주석을 읽어보면

의미심장한 대목이 있다. 어린 실레가 열여섯 살의 나이에 빈 미술 아카데미에 입학하게 된 것은 의심할 여지없이 그의 예술적 자긍심을 만족시켜줄 만한 사건이었다. 손에 팔레트를 쥐고 멋들어진 포즈를 취하고 있는 자화상 곳곳에는 자신감이 흘러 넘친다. '클림트 시기', 다시 말해 1910년 이후에 이르면 그의 자화상에는 긴장감이 고조된다. 1913년까지의 작품들은 표현 방식이 매우 과장되어 있기 때문에 자화상이라고 보기 어렵다. 이 작품들은 자세나 표정의 다양성에도 불구하고, 언제나 인식 가능한 하나이면서 동일 인물을 그린다는 자화상 원칙에서 벗어나 있다. 거울은 이제 대상을 왜곡시키며, 거울에 나타난 이미지는 자아의 분신 혹은 소외된 자아로 바뀐다. 정해진 개인이라는 제한에서 탈피하고자 지속적으로 시도했던 이 시기에 그려진 그의 작품은 금욕적으로 마르고 꼬인 몸, 이유를 알 수 없이 험상궂고 기이한 얼굴 표정, 전기 충격을 받은 듯이 위로 삐죽 솟아오른 머리카락 등으로 특징지워진다(6쪽). 정면에 놓인 거울 앞에서 지어보이는 포즈에 나타난 이질화 양상은 드로잉이나 회화에서 사실주의라는 이름으로 추구되어 오던 대상의 재현이라는 방식과 결별한다. 그렇다고 고전적인 의미에서의 권위를 부활한다기보다 현대적인 의미에서 분열된 자아를 보여준다고 하는 편이 타당하다. 작품은 자아의 공연장이며, 이는 니체가 남긴 현대 예술가에 대한 격언조의 묘사 내용(1888)과 위험스러울 정도로 근접해 있다. "현대의 예술가들은 신체적으로 히스테리 환자들과 매우 유사한데, 이들은 자신들의 성격 안에 내재되어 있는 히스테리 기질을 감내해야만 한다. …… 극도로 흥분하기 쉬운 기질은 삶의 모든 경험을 위기로 만들어 버리며, 삶의 가장 진부한 순간에도 극적인 결과를 초래하게 만들기 때문에 애초에 이 예술가들은 예측이 불가능한 사람들이라고 보아야 한다. 이들은 동일한 하나의 인물이 아니라 여러 인물의 집합체이며, 어떤 때는 이 인물이 부각되었다가 다른 때는 대담한 자신감 때문에 가장 튀는 인물이 전면에 나서게 된다. 이렇기 때문에 예술가는 대단한 배우이기도 하다. 의지가 박약한 대부분의 보잘것없는 피조물들, 면밀한 의학적 관찰의 대상이 되어야 할 허약한 인물들을 변형시켜 원하는 인물을 만들어내는 비상한 재주를 가졌기 때문이다."[3]

실레는 당시 빈, 뮌헨, 베를린 등지에서 유행하던 니체의 이 같은 글을 읽었을 가능성이 매우 높다. 하지만 시각적 자극과 감수성에 따라 움직이는 실레가 니체의 글을 본격적으로 읽고 연구했으리라고는 생각할 수 없다. 사실 그런 건 그다지 중요한 문제가 아니다. 중요한 건 실레의 회화 작품이나 시의 상당수가 니체의 직접적인 영향력 여부와는 상관없이 니체와 같은 견해에서 출발하고 있다는 점이다. 『차라투스트라는 이렇게 말했다』에 등장하는 다음과 같은 구절이 그 좋은 예라고 할 수 있다. "너의 생각과 느낌 이면에는 전능한 지도자, 미지의 성현이 자리하고 있다. 그의 이름은 자아다. 너의 몸 안에 그가 살고 있다. 그는 곧 너의 몸이다."[4] 실레에게 벌거벗은 몸은 1910년 이후 줄곧 그의 자아 묘사화의 중심 테마가 되었다(15쪽). 그는 자신의 누드 자화상에서 구스타프 클림트나 분리파들이 애용하던 신체의 장식적 은폐 방식(22쪽)과 정면으로 배치되는 방식을 택했다. 실레는 누드가 자아를 표현하는 가장 극단적 방법이라고 간주했는데, 이는 육체가 그대로 드러나기 때문이라기보다 자아를 온전하게 파악할 수 있었기 때문이다.

이처럼 자신의 육체적 자아를 분리하여 남 앞에 펼쳐 보이는 과정에서 그는 자신을 둘러싼 공간의 부대적 상황은 전적으로 배제했다. 실레는 단색 평면으로 배경을 처리함으로써 공간 안에 놓인 육체는 불안정해 보이며, 육체의 동작이나

12쪽
라벤더색 셔츠와 짙은 색 정장을 입은 서 있는 자화상
Self-Portrait with Lavender Shirt and Dark Suit, Standing
1914년, 구아슈, 수채, 연필, 48.4×32.2cm
개인 소장

13쪽
서 있는 남자(자화상)
Standing Male Figure (Self-Portrait)
1914년, 연필과 구아슈, 46×30.5cm
프라하 국립미술관

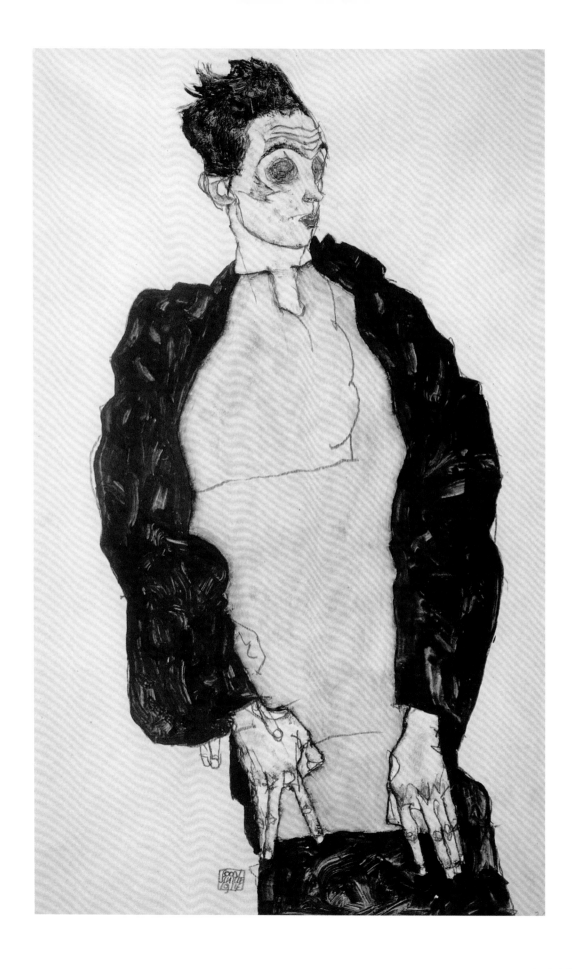

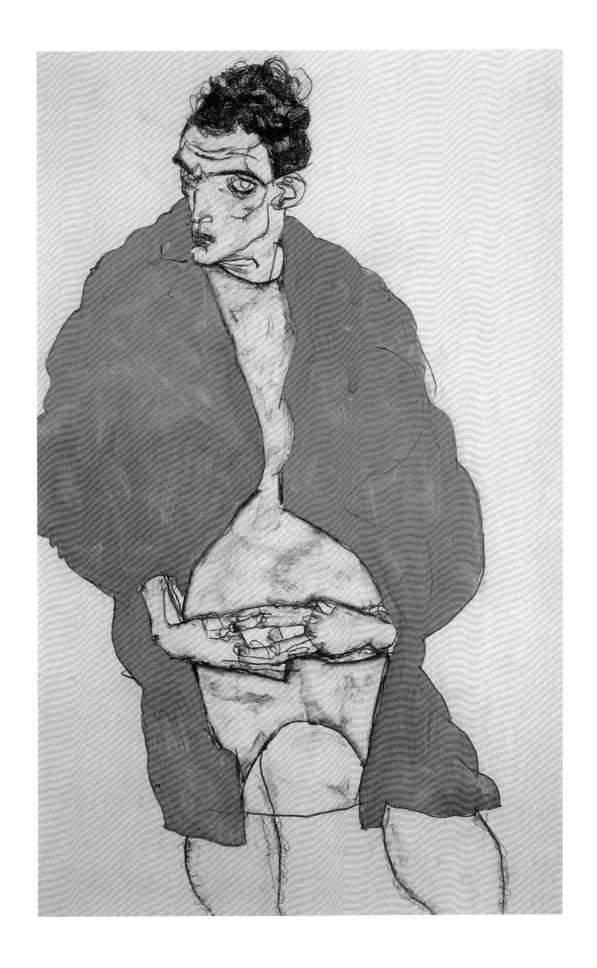

누드 습작
Nude Study
1908년, 마분지에 유채, 24.4×18cm
빈, 개인 소장

앉아 있는 누드(자화상: 황색 누드)
Seated Nude Male (Self-Portrait, also:
The Yellow Nude)
1910년, 캔버스에 유채, 구아슈, 152.5×150cm
빈, 레오폴트 미술관

움직임은 경련적이고 신경질적으로 보이는 효과를 야기했다. 인물의 각지고 불규칙적인 윤곽은 중성적인 배경과 첨예하게 대조를 이루며, 거울 이미지를 한층 더 생소하게 보이도록 함으로써 보다 극적인 표현 효과를 이끌어낸다. 이러한 점에서 실레의 누드는 진기하고 때로는 선정적인 리하르트 게르스틀(1883–1908)의 그림과 차별된다. 게르스틀은 누드 자화상에서 실레의 선구자 역할을 했던 유일한 인물이다. 특히 실레가 신체 일부를 잘라내거나 토르소만을 보여주는 경우, 우리는 그가 외부에 보여지는 표피적인 자태에 대해 거의 무관심했음을 알 수 있다. 그가 사용하는 색채는 육체를 자연스럽게 표현하는 것과는 아무런 상관이 없다. 오히려 인상적인 하이라이트 부분과 평행하게 난 넓은 붓 터치가 생동감을 불어넣는다. 이따금씩 인물 주위에 두꺼운 백색 테두리를 그려 넣는 방식은 실레가 1911년 9월 오스카 라이헬에게 서투른 필치로 써서 보낸 편지를 상기시킨다. "나 자신의 전신을 바라볼 때면 나는 나 자신을 바라보아야 할 뿐 아니라, 내가 원하는 것이 무엇인지까지도 알아내야 합니다. 내 안에서 무슨 일이 일어나고 있는지, 더 나아가서 어느 정도까지 나 자신을 확장시킬 수 있는지, 내가 사용할 수 있는 수단이 무엇인지, 나 자신이 어떤 신비로운 물질로 이루어져 있는지, 얼마나 더 큰 부분을 보아야 하는지, 지금까지 나 자신의 어떤 모습을 보아 왔는지, 이 모든 것을 알아야 합니다. 나는 점점 더 나 자신이 증발하는 과정을 지켜봅니다. 나를 에워싼 별 같은 광채의 흔들림은 점점 더 빨라지고, 곧아지며 단순화되어 마치 위대한 통찰력처럼 세계로 뻗어갑니다. 그럼으로써 나는 항상 더 많은 것을 성취할 수 있으며, 점점 더 빛나는 사물들을 나의 내부에서 생산해낼 수 있습니다. 모든 것의 근원인 사랑이 나를 이 길로 인도하여 내가 본능적으로 이끌리는 것들, 내 안으로 끌어들이고자 하는 것들에게로 인도하는 한 그렇게 할 수 있습니다. 나는 그런 것들을 가지고 나의 내부에서 전혀 새로운 어떤 것, 나도 모르게 늘 생각하고 있는 어떤 것들을 만들어냅니다."5

이 구절을 염두에 두고 그의 1910년 이후 자화상을 감상한다면, 그가 영적인 무엇인가를 구체적인 예술 행위를 통해 표현하는 수단으로 자화상을 사용하고 있음을 짐작할 수 있다. 이 경우 인물 주위의 백색 테두리는 별 같은 광채, 또는 루돌프 슈타이너나 다른 신지학자(神智學者)들이 말하는 후광을 나타낸다고 간주할 수 있다. 실레는 니체의 견해를 무비판적으로 받아들였던 것과 마찬가지로 이러한 개념들을 받아들여 자기 나름의 세계관 속에 편입했다. 이렇게 이해해야지만 종종 실레가 자신의 예술적 카리스마에 대해 언급할 때 묻어나오는 메시아적인 투를 양해해줄 수 있다. "나의 존재(Wesen)와 나의 퇴폐적 비존재(Verwesen)는 지속적인 가치로 바뀌어져서, 그럴 듯한 말로 사람들을 끌어당기는 종교처럼, 조만간 고도의 교육받은 자들에게 지대한 영향력을 행사할 것이다. 광범위한 지역에 흩어져서 사는 많은 사람들이 나에게 주목할 것이며, 그보다 더욱 먼 곳에 있는 사람들도 나를 바라볼 것이다. 나의 반대자들은 나의 최면술 속에서 살게 될 것이다. 나는 너무도 풍요롭기 때문에 나 자신을 남에게 나눠주어야 한다."6 그렇다고 그의 누드 자화상에 나타난 자기도취나 노출증을 무시해 버리는 것은 옳지 못하다. 벌거벗은 예술가는 자기 자신을 성적인 피조물로 보여주고 있다(17쪽). 실레가 성적인 악마를 내쫓기 위해, 혹은 "현실 속에서 실현될 수 없는 성적 충동"을 상상 속에서 실현하느라고 안간힘을 쓴 것은 사실이다.7 다시 말해, 자신의 욕망과 열정을 그림에 담는다는 것은 이와 맞서서 투쟁하는 것과 다르지 않다. 하지만 이것

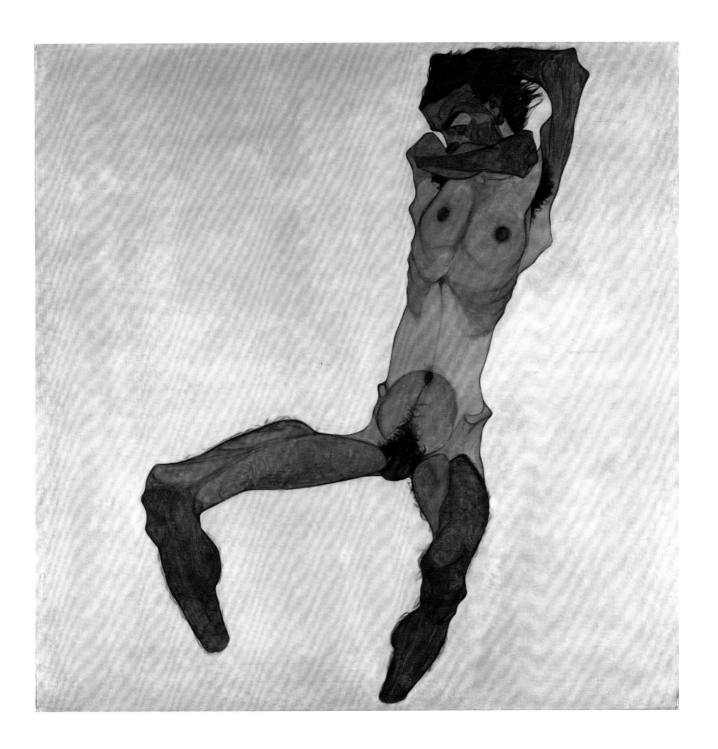

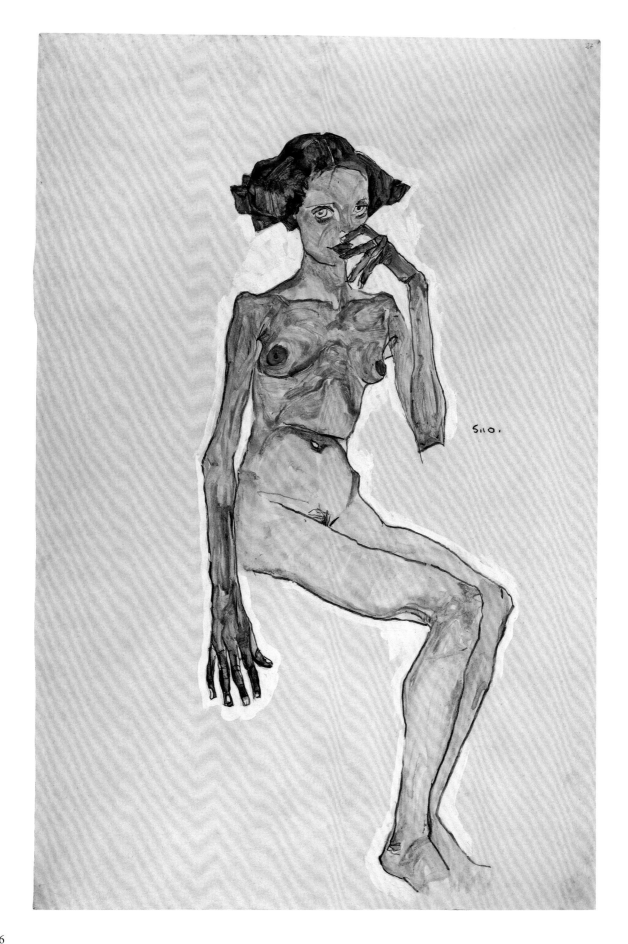

만으로는 누드 자화상에 대한 설명이 충분하지 않다. 실레의 친구들에 따르면, 실레는 절대로 고삐 풀린 호색가는 아니었다. 그리고 그림에 자주 등장하는 고문당하는 듯한 볼품없는 그의 나체로 미루어보더라도, 에로틱한 면을 지나치게 강조하는 것은 타당한 해석이 아닐 듯하다. 실레는 어디까지나 자신의 자아를 이해하고 탐색하는 데 주안점을 두었으며, 이는 그가 쓴 편지나 시에서도 잘 드러난다. 이때 탐색은 결코 육체를 배제하는 신비주의적 탐색이 아니다. 오히려 영적인 본질이 육체를 매개로 하여 에너지로 발산될 때 나타나는 에너지를 요소요소에 배치시키는 것이 그의 탐색 작업이었다고 할 수 있다.

　　자아를 탐색한다는 것은 항상 자아의 이중성을 인정하는 것이다. 왜냐하면 탐색을 주도하는 주체가 곧 탐색의 객체이기 때문이다. 막스 클링거는 〈죽음에 대하여 II〉에서 거울에 비친 자기 이미지가 전해주는 자기 자신에 대한 지식을 통해야만 세계 전체의 지식에 도달할 수 있다는 벌거벗은 철학자의 모습을 통해 이 같은 이중성을 표현했다. 한편 앙리 드 툴루즈 로트레크는 똑같은 주제를 매우 다른 방식으로 형상화했다. 〈로트레크 몽파 씨를 그리고 있는 툴루즈 씨〉(1890)라는 작품은 화가와 화가의 모델이 된 귀족 사이의 간극 속에서 자아의 이중성을 보여준다. 로트레크가 통찰력을 가지고 아이러니컬하게 다룬 자아 분열이라는 주제는 이보다 4년 전에 로버트 루이 스티븐슨이 내놓은 『지킬 박사와 하이드 씨』(1886)라는 공포 이야기를 통해 고전이 되었다. 잘 알려져 있다시피 이 이야기는 파우스트의 인식론적 실험과 더불어 살아 있는 유령의 모티프를 토대로 하고 있다.

　　실레 역시 여러 작품에서 같은 현상을 다루고 있다. 이 중에서 가장 주목할 만한 작품은 1910년에 그린 〈자신을 바라보는 사람〉이다(이 그림은 1911년에 새롭게 개작됐는데, 〈죽음과 남자〉라는 제목으로도 알려져 있다). 〈자신을 바라보는 사람〉이라는 제목은 사실 상당히 당혹감을 자아내는데, 그 이유는 작품 내용이 제목과는 거의 무관해 보이기 때문이다. 그림에는 실레 같아 보이는 두 인물이 등장한다. 그들은 서로를 바라보고 있지 않고 정면을 향하고 있기 때문에 오히려 그림을 바라보는 우리를 보고 있다고 할 수 있다. 그러므로 우리가 있는 위치에 거울이 놓여 있다고 가정한다면, 화가는 자기 자신을 바라보고 있는 셈이 된다. 따라서 제목은 실레와 자신의 작품 간의 관계, 즉 그림은 거울에 비친 화가 자신의 자아를 다시 한번 보여주는 형식이 된다. 전면에 보이는 거의 벌거벗은 인물의 어깨에서 팔, 다리로 흘러내리는 짙은 빛깔의 옷은 그 인물과 또 다른 인물 사이의 경계선 역할을 한다기보다 오히려 보호막 역할을 한다고 할 수 있다. 그 옷은 마르고 가냘픈 정면의 인물을 감싸주며, 얼굴 표정이나 제스처가 약간 다른 두 번째 인물은 첫 번째 인물에게 바싹 다가서 있다. 거의 부피감이 느껴지지 않는 그림자 같은 두 번째 인물은 첫 번째 인물의 어깨 너머로 그림을 뚫어지게 바라보고 있다. 이 작품에서 우리는 실레가 아마도 비의(秘儀)주의자들에게서 차용했을 법한 이론, 즉 누구나 살아 있는 유령을 후광처럼 달고 다닌다는 견해를 읽을 수 있다. 그런데 1911년의 개작(〈죽음과 남자〉)에서는 죽음을 암시하는 유령의 존재(세기말 문학에 자주 등장하는 주제다)가 특히 강조되어 있다. 여기서는 창백하고 그림자 같은 분신이 위협적인 죽음의 사자로 등장하며, 로비스 코린트의 작품처럼(1917) 화가와 죽음이라는 주제를 다룬 당대의 어느 작품보다도 섬뜩한 분위기를 풍긴다.[8]

　　우리는 이제 에곤 실레의 작품에서 자화상이 어째서 그토록 절박한 형태로 나타나는지, 어느 정도 이해할 수 있다. 자화상은 죽음까지 아우르는 인간 삶의 본

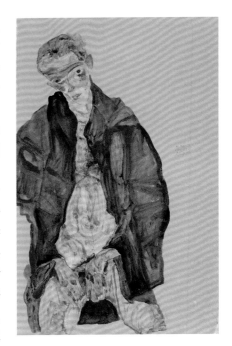

자위
Self-Portrait, Masturbating
1911년, 연필, 수채, 구아슈, 48×32.1cm
빈, 알베르티나 미술관

앉아 있는 어린 소녀
Seated Young Girl
1910년, 연필, 수채, 초크와 구아슈, 흰색 하이라이트,
55.8×37.2cm
빈, 알베르티나 미술관

예곤 실레, 1915년경(두 방향)

질적인 양상을 모두 드러내 보일 수 있다. 자화상은 일종의 오목 거울로서 세상과 자아에 대한 경험을 하나의 이미지 속에 집중적으로 담을 수 있다. 이런 관점에서 보면, 실레의 자화상은 파울 하트바니의 1917년 저서 『표현주의 소고』에서 언급한 내용의 구체적인 실현이라고 할 수 있다. "표현주의 예술 작품은 예술가 자신의 인식과 연결되어 있을 뿐 아니라 실제로 예술가의 삶과 동일시할 수 있다. 예술가는 자신의 세계를 자신만의 독창적인 이미지로 창조해낸다. 자아는 예언자적인 자세에서 정상에 도달한다."[9] 하트바니의 이 같은 지적은 나르키소스 신화를 재해석하는 방식을 제시한다. 이 재해석은 실레의 자화상뿐만 아니라 그의 작품 전체에도 적용할 수 있을 것이다. 현대의 나르키소스는 사물의 실제적인 형상을 재창조하는 이미지를 만들어내는 것이 아니라 세계를 진단하는 관점을 뒤집는다. 이렇게 전복된 관점에 서면 니체의 말처럼 자아 혹은 주체가 수평선이 된다. 드로잉이나 회화의 주제가 될 수 있는 모든 객체는 동시에 자발적인 객체가 된다. 다시 말해, 예술가 자신의 일부분으로서 경험된 객체가 된다는 말이다. 하트바니의 말을 한 번 더 인용하자. "인상주의에서 세계와 자아, 내부와 외부는 조화롭게 결합되어 있었다. 그런데 표현주의로 넘어오면, 자아가 세계를 침수시켜 버린다. 그러므로 더 이상 외부의 왕국은 존재하지 않는다. 표현주의자들은 이제까지 예상하지 못했던 방식으로 예술을 현실로 만든다.……이처럼 굉장한 본질적인 행위 이후로는 더 이상 예술을 위한 선결 조건 따위는 있을 수 없다. 따라서 예술은 원초적이고 본질적인 것이 되었다."[10]

하트바니(그는 우연히도 실레의 사망 기사를 썼다[11])는 표현주의를 인상주의에 대한 반성으로 인식했다. 그에 의하면, 인상주의적 관점에서는 세계와 자아가 조화롭게 결합되어 있으나 상대적으로 자아는 이질적인 다양한 감각들의 총합에 불과할 뿐이라는 환상을 갖게 한다. 물리학자 에른스트 마하는 『감각의 분석』(1886)에서 "구제할 길이 없는 자아"에 대해 언급하고 있는데, 그에 따르면 세계와 자아는 해체되어 무수히 많은 감각적 요소들로 분해된다. 휴고 폰 호프만스탈보다 더 기가 막힐 정도로 이러한 현상을 잘 표현한 사람은 없을 것이다. 찬도스 경이 프란시스 베이컨에게 보낸 것으로 되어 있는 가상의 편지(1902)를 읽어보자. "모든 것은 조각이 되어 떨어집니다. 그리고 이 조각들은 또다시 더 작은 조각들로 쪼개집니다. 그러므로 하나의 개념 속에 포함될 수 있는 것은 더 이상 아무것도 없습니다. 개별적인 언어들이 내 주위에 떠다닙니다. 이 언어들은 함께 어울려서 돌아다니며, 하나의 시선을 이루어 나를 뚫어지게 바라보며, 나 역시 이들을 바라봅니다. 그들은 소용돌이를 일으키며, 나는 그들 속으로 들어갈 생각에 현기증이 납니다. 그들은 쉬지 않고 소용돌이치며, 사람들은 그들을 헤치고 공허 속으로 뛰어듭니다."[12] 실레는 무수하게 분열된 자아를 통해 이러한 감각의 파편들을 만났다. 무수한 자아들은 차츰 시각적 개체가 되어 시각적 방식으로 세계와 그를 하나로 만들었다. 1914년에서 1915년 사이에 찍은 사진들은 끊임없이 위협받던 갈등의 인간이 결정적으로 변했음을 보여준다(18쪽). 그때까지도 진실된 인간 실레는 내내 유령 혹은 자신의 분신에 관심이 많았던 것이 사실이다. 하지만 사진은 완전한 몰개성화에서 그를 지켜냈다. 개인적인 상황 덕분에 자신감이 한층 강화된 그는 생애 후반기에는 극소수의 자화상만을 남겼으며, 그 자화상들에서는 무수한 그의 자아들이 다시금 통합되어 거의 분열 현상을 보이지 않는다.

예언자(예언자들; 이중 자화상)
The Prophet (The Prophets, also: **Double Self-Portrait)**
1911년, 캔버스에 유채, 111×51cm
슈투트가르트 국립미술관

"나는 클림트의 궤적을 따라갔다"

에곤 실레는 1890년 6월 12일 오스트리아 남부의 툴른에서 태어났다. 그의 어머니 마리(처녀 때 이름은 소우컵)는 보헤미아 지방의 크루마우 출신이었다. 그녀는 1880년에 딸을 한 명 낳고, 이듬해에 아들을 하나 낳았다. 1883년에 태어난 엘비라는 열 살이던 해에 죽고 말았다. 멜라니는 1886년에 태어났고, 에곤이 가장 사랑한 여동생 게르티는 1894년에 태어났다. 에곤은 유난히 아버지 아돌프 오이겐 실레와 가까웠던 것 같다. 아버지는 북부 독일 출신으로 툴른 역장이었으며, 그는 아버지에게서 철도에 대한 유별난 관심을 이어받았다. 할아버지도 철도 기술자였으며, 그의 후견인 레오폴트 치하체크도 마찬가지였다. 누나 멜라니도 철도 회사에서 일했다. 에곤이 어린 시절에 그린 드로잉들은 온통 기차 일색이며, 풍경화도 시각 단위 부분부분이 선으로 구획지어져 있기 때문에(91쪽), 우리는 그 풍경들이 기차의 창을 통해 보여진 풍경이라는 느낌을 받는다. 에곤은 빈의 추위를 견디기 어려울 때면 자주 브레겐츠행 기차에 몸을 실었는데, 행선지에 도착하면 곧바로 다음 열차를 타고 다시 빈으로 돌아오곤 했다.

실레는 아버지의 친구이자 평론가인 아르투르 뢰슬러를 방문하기 위해 1913년 6월 트라운 호수를 거쳐 알트뮌스터에 가게 되었을 때, 자신이 탈 만한 가능성이 있는 모든 기차 시간을 적어서 뢰슬러에게 보냈다. 오로지 아주 별난 장소에서 출발해서 아주 별난 시간에 도착하겠다는 일념에서 그렇게 한 것이었다. 실레가 뢰슬러의 별장에 머물렀던 동안에 대해 이 평론가는 훗날 다음과 같이 회상했다. "매우 놀라운 광경을 목격했다. 방 한가운데 실레가 앉아 있었는데, 태엽 장치가 달린 아주 정교한 장난감 기차가 그의 주위를 돌고 있었다. ……나는 젊은 청년이 어린아이의 장난감에 몰두해 있는 광경에도 놀랐지만, 그보다 더욱 놀란 것은 그가 증기 기관차의 스팀 소리, 역무원의 호루라기 소리, 레일 위를 구르는 기차 바퀴 소리, 레일이 맞부딪치는 소리, 차축이 삐걱거리는 소리, 완충 장치가 끽끽거리는 소리 등을 더할 나위 없이 정교하게 흉내내고 있었다는 점이다. ……실레의 이 개인기에는 혀를 내두르지 않을 수 없었다. 그는 언제든 연예인으로 데뷔해도 손색이 없을 사람이었다."[13] 하지만 실레는 비록 대단한 재능을 지니기는 했지만 흥행사는 아니었다. 그의 고귀한 정신은 "어린아이 같은 천진함"[14]을 지니고 있을 뿐, 다른 사람과 어울리기보다 자신과 함께 있는 시간을 선호하는 내성적인 사람이었다.

에곤 실레는 몸이 약하고 말수가 적은 아이였다. 크렘스(1902)나 클로스터노이부르크(1902-06)에서 학교를 다니던 무렵에는 전혀 두각을 나타내지 못했으며, 한번은 낙제를 한 적도 있었다. 이 수치스러운 경험에 대해 그는 훗날, 당시의 "천박한 선생들"이야말로 언제나 자신의 적이었노라고 선언함으로써 복수의 일침을 가했다. 그는 학교 과목 중 유일하게 미술에 흥미를 보였다. 클로스터노이부르크 학교의 미술교사였던 루트비히 카를 스트라우흐, 화가 막스 카러, 아우구스티누스 합창단의 대표 볼프강 파우커 등이 당시 그의 노력을 지원해주었다. 에곤이 1906년 그의 후견인 레오폴트 치하체크의 반대를 무릅쓰고 빈 미술 아카데미에 지원할 때 그를 도와준 것은 이들이었다.

반쯤 기댄 누드
Semi-Reclining Nude
1910년. 연필. 55.7×37cm
그라츠 노이에 갤러리, 요하네움 박물관

무릎을 구부리고 앉아 있는 여자
Seated Woman with Bent Knee
1917년. 구아슈, 수채, 검은색 초크, 46×30.5cm
프라하 국립박물관

구스타프 클림트
유딧 II (살로메) (부분)
Judith II (Salome) (detail)
1909년, 캔버스에 유채, 178×46cm
베네치아, 카 페사로 미술관—현대미술관, 베네치아 시
민 박물관 재단

빈으로 옮겨가기 전 해는 에곤에게 가장 고통스러운 한 해였다. 1905년 1월 1일, 아버지가 진행성 마비(아마도 매독이었던 듯하다)로 숨을 거두었다. 아버지의 정신은 이미 오래전에 마비되었다. 아버지의 죽음으로 금전적인 어려움은 차치하더라도, 에곤은 그의 생애에서 가장 중요하게 여긴 가족을 잃은 상실감에 괴로워했다. 실레는 어머니와 특별히 애틋한 관계였던 것 같지 않다. 어머니에게 보낸 편지를 보면 그는 때로는 겸손하지만, 때로는 자신의 낭비벽을 꾸짖는 어머니에게 자신이 우월하다는 투의 답신을 보내기도 했다. 아버지의 죽음은 그에게 오래도록 영향을 끼쳤으며, 이후 오래도록 아버지는 그의 꿈속에 나타나 아들과 대화를 계속했다. 사실 실레의 집안에서 죽음이란 그리 낯선 사건이 아니며, 실레 자신은 죽음이 자신을 예술가로 키웠노라고 말할 정도였다. 죽음은 실레의 작품세계를 구성하는 중요한 주제이다. 어쨌든 아버지의 죽음으로 말미암아 에곤은 이제 집안에서 유일한 남자가 되었으며, 아버지의 부재를 메우기 위해 그는 한층 더 자부심을 갖지 않으면 안 되었다.

아버지의 죽음을 계기로 자화상은 실레에게 가장 중요했던 사람의 빈자리를 채워주는 가장 이상적인 수단이 되었다. 다시 말해, 자기 자신을 그린다는 행위는 부재자, 즉 이상화된 아버지의 상(imago, 자크 라캉의 용어)을 대체하는 완벽한 자기도취적 작업이었던 것이다.

그가 가장 최초로 그린 자화상은 이 같은 나르시시즘을 웅변적으로 보여준다. 크레용으로 그린 반신 자화상의 꼭대기에는 "거울을 보고 그린 자화상 06"이라고 적혀 있다. 이 같은 서명은 어린 시절부터 실레를 사로잡은 편집증적 습관을 보여주는데, 그는 "자나 책처럼 자기에게 속하는 어떤 물건이나 자기가 그린 그림 등에 언제나 이름과 날짜를 써넣었던 것이다. 그래서 그의 작품들 중에는 여러 번씩 겹쳐 서명된 것들도 상당히 많이 있다."[15] 이 자화상과 같은 해에 그린 또 다른 자화상에서 팔레트를 들고 옆얼굴을 보여주고 있는 그는 양복에 윙칼라를 착용하고 있는데, 이는 얼른 어른이 되고 싶어했던 그의 천진한 마음을 여실히 보여준다. 1906년과 1907년, 빈 미술 아카데미 시절에 그린 자화상들도 역시 이 같은 자부심을 표현하고 있다. 그림 속 청년은 자랑스럽게 부름받은 자(아울러 사진 찍히는 자)와 부름받은 자를 추종하는 자의 징표를 보여주고 있다(95쪽).

그의 경계심은 이 사진에서 역력히 드러난다. 또한 1907년의 자화상 2점에 나타난 멋스러운 옷차림 역시 시사하는 바가 크다. 이 자화상들은 젊은 실레가 자신을 예술가로 간주하고 있으며, 남들도 자신을 같은 방식으로 여겨주기를 바라는 마음을 보여주는 좋은 자료이다. 실레는 독특하게 멋을 부린 옷차림을 즐겼는데, 이러한 취향은 일종의 변장을 상상함으로써 얻어진 것이었다. 어느 날 실레는 뢰슬러에게 다음과 같이 털어놓았다. "어머니와 후견인의 반대를 무릅쓰고 프리란서 예술가로서 독립적인 생활을 시작하자마자, 나는 끔찍한 상황에 놓였습니다. 내 후견인이 입던 구닥다리 옷과 구두, 모자 등을 착용해야 했던 거죠. 그것들은 모두 나한테 너무나 컸어요. 안감은 찢어져서 너덜거렸고, 겉감은 닳아 반들거리는데 뼈만 앙상한 저한테는 너무나 헐렁해서 볼품이라고는 없었지요. 발목 부분이 닳은 데다가 밑창과 몸체에는 구멍이 여러 개씩 나 있는 커다란 구두 속에 내 발을 구겨 넣고 터덜터덜 걸어다녀야 했습니다. 낡은 펠트 모자가 눈으로 흘러내리는 것을 방지하기 위해 신문지를 모자 안에 잔뜩 구겨 넣어야 했구요. 당시 나의 의생활과 관련해서 특히 '난감한' 품목은 바로 속옷이었습니다. 망측하게 생긴

망 같은 린넨 조각들을 과연 속옷이라고 불러야 할지조차 망설여지더군요. 셔츠 칼라들은 아버지의 유품이었는데, 나의 가느다란 목에는 너무도 크고 높이 올라오는 것이었습니다. 때문에 나는 일요일이나 특별한 날에는 내가 종이를 잘라서 만든 '튀는' 모양의 칼라를 착용하곤 했습니다……"[16] 건축가이며 '빈 공방(Wiener Werkstatte)'의 공동 창시자인 요제프 호프만은 실레에게 1909년 브뤼셀의 스토클레 궁을 장식할 스테인드글라스와 예술적인 엽서, 의상 등을 디자인할 기회를 제공했다. 하지만 애석하게도 이 계획은 실물 제작에 이르지 못하고 디자인 단계까지만 진행되었다. 그 디자인들은 실레의 스케치북에 고스란히 보관되어 있다.[17]

1906년 무렵, 실레는 음악은 잘 알지만 미술에는 문외한이던 후견인 레오폴트 치하체크와 어머니의 반대를 무릅쓰고, 늘 소망하던 대로 빈 미술 아카데미에서 공부하는 꿈을 실현했다. 그는 역사적인 그림들과 초상화 전문화가이며, 카를 랄의 제자인 보수주의적 예술가 크리스티안 그리펜케를(1839 – 1916)의 지도를 받았다. 이 시기에 실레는 자화상과 다른 사람들의 초상화를 많이 그렸으며, 동시에 풍경화(예를 들어, 클로스터노이부르크의 정경)를 여러 점 남겼다. 그러나 이들 작품에서는 그다지 그의 재능이 엿보이지 않는다. 빈 미술 아카데미에서는 그에게 전통적인 기법으로 작업할 것을 요구했다. 예를 들면 고대 조각이나 실물 모델 초상화, 주름 묘사법 연구 등이 여기에 해당된다. 또한 화면 구성법도 중요한 비중을 차지했다. 이런 종류의 훈련이 그의 타고난 데생 재능을 완벽하게 가다듬어 주었지만, 실레는 이를 극도로 싫어했다. 아카데미식 교육법은 그의 개성 있는 스타일에 어떠한 영향력도 행사하지 못했던 것이다. 실레는 그리펜케를의 전통주의적 수업을 듣고 있는 중에도 구스타프 클림트(1862 – 1918)의 평면적이고 선적인 스타일과 분리파 예술가들의 화풍에 훨씬 끌렸으며, 결국 이들의 영향력이 그의 작업에 뚜렷하게 나타나게 되었다.

에곤 실레는 자신이 오스트리아에서 가장 진보적인(하지만 당시 유럽에서 유행하던 다른 학파와 비교할 때 이 그룹은 '전위적'이라는 묘사는 어울리지 않는다) 그룹에 동조하고 있다고 선언했다. 오스트리아에서는 1897년에 분리파가 형성되었고, 요제프 마리아 올브리히가 그들의 전시회 제안서를 작성한 이후 예술에서 진보적 움직임이 일어나기 시작했다. "무릇 각 시대가 자기만의 예술을 요구하듯이, 예술은 자유를 요구한다." 루트비히 헤베시의 이 같은 슬로건은 분리파들로 하여금 역사주의에 물든 경직된 관행을 타파하도록 부추겼으며, 이들에게 예술과 삶은 조화를 이루어야 한다는 인식을 심어주었다. 이들은 정기 간행물 「성스러운 봄」에 자기들이 추구하는 예술의 목표와 주제, 그리고 목표에 도달하기 위해 수행해야 할 임무 등을 소개했다. 1903년 요제프 호프만, 콜로만 모저, 프리츠 베른도르퍼 등이 창설한 '빈 공방'이 이 같은 미술계의 '봄의 제전'의 메카로 부상했다. 그곳에서 공예는 부활했으며, 인간을 에워싼 모든 환경을 아름다움의 왕국으로 변화시키고자 노력했다. 예술이 병든 인류를 구할 수 있으며, 힘든 현실을 가려주는 미학적 장막을 치는 일은 구원과 다름없다고 믿는 일단의 예술가들에게 구세주 같은 역할을 한 사람은 구스타프 클림트였다. 평론가 베르너 호프만은 "미학적인 면을 중요하게 여기며, 인류의 행동이나 고통보다 아름다움이 중요하다고 믿는 예술적 노력이 불화와 괴로움, 비극을 제거하지는 못하지만, 적어도 이 모든 것에 보편적인 조화를 부여할 수는 있다. 인간의 모든 행동이나 고통을 아름다움으로 장식하고자 하는 예술 경향은 인간에게 그 어떤 불협화음이나 고통의 절규도 야기하지 않을 것이

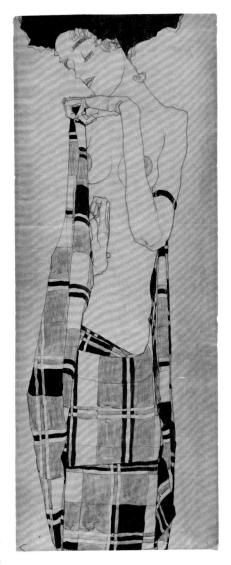

체크무늬 가먼트를 두른 젊은 여자
Standing Girl in Plaid Garment
1910년경, 마분지에 수채, 목탄, 133×52.4cm
미니애폴리스 아트 인스티튜트, 오토 칼리르와 존 R. 반 더립 폰드 기증

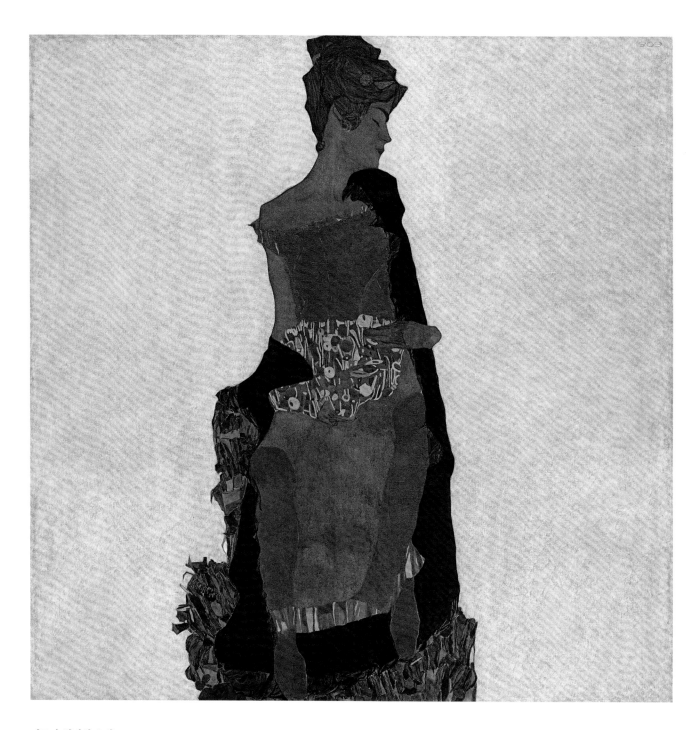

게르티 실레의 초상
Portrait of Gertrude Schiele
1909년, 캔버스에 유채, 연필, 은과 금동 페인트
139.5×140.5cm
뉴욕, 현대미술관, 구매 및 로더 가(家)에서 일부 기증

다. 오히려 그와 반대로 이 모든 것을 보편적인 조화 속에 녹일 수 있으리라는 점에는 의심할 여지가 없다"고 논평했다. 실제로 클림트는 일생동안('법학' 시리즈만이 유일한 예외라고 할 수 있다) 그렇게 살았다. 클림트는 〈키스〉에서 모든 긴장감을 제거해 버린 남녀의 육체를 직각과 곡선의 대조 속에 배치했다. 말하자면 충동과 욕망이 대조라는 코드에 근거하는 장식적 체계를 통해 표현됐다고 할 수 있다. 다나에의 무릎에 쏟아지는 황금비는 육체를 수놓는 장식적 효과와 더불어 고전적 주제에 새롭고 성스러운 분위기를 불어넣는다. 장식적 요소의 개입으로 야기되는 매우 특별한 욕망은 단순한 수식의 차원을 넘어서며, 평범한 육체를 장식적 암호로 변형시킴으로써 남자가 성취할 수 없었던 것을 성취하게 만든다. 요컨대, 예술 작품으로 승화되는 것이다. 에로스는 바야흐로 성상이 된다."[18]

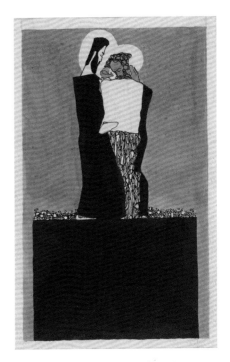

실레가 빈 미술 아카데미에서 수학하는 동안 클림트는 그가 죽을 때까지 경외한 우상이었다. 이 같은 행동은 그리펜케를과 아카데미의 진부한 학풍에 대한 반발심에서 비롯되었음을 쉽게 짐작할 수 있다. 인체에 대한 자연적인 묘사와 원근법 대신 실레는 클림트의 화법, 즉 다른 무엇보다도 화면을 강조하는 방식을 택했는데, 타고난 데생력과 장식적인 측면을 공간감으로 대체하는 전략이 이 같은 시도를 효과적으로 도왔다. 클림트에게 향한 실레의 애착은 1907년의 〈물의 정령 I〉(28쪽)에서 확연히 드러난다. 클림트가 1904년에서 1907년에 그린 〈물뱀 II〉(26쪽)에서 실레는 수평으로 길게 누워 떠 있는 여인의 모티프를 취한 다음, 클림트처럼 이들을 장식적 배경 속에 배치한다. 그런데 클림트의 그림, 특히 초상화는 완벽하고 자연스럽게 묘사된 관능적인 인체의 선이 추상적인 장식적 형태와 색채로 뒤덮인 반면, 실레의 인물들은 구성적으로 구조화된 화면의 추상적 장식성의 일부분으로 존재한다. 실레의 인물들은 각진 신체를 가지고 있으며, 이들의 육체는 클림트의 인물들이 지닌 유기적이고 부드러운 곡선미가 결여되어 있고, 마치 금속을 잘라내서 만든 듯한 느낌을 준다. 모티프는 유사하지만, 실레의 그림에서는 클림트의 〈물뱀 II〉에서 풍겨 나오는 에로틱한 분위기가 느껴지지 않는다. 에로틱한 느낌보다는 오히려 어두운 빛깔의 남성을 등장시킴으로써 영적인 분위기를 짙게 풍긴다. 클림트의 작품은 인물들이 매우 음악적이고 율동적이며 자율적으로 양식화됐더라도, 선이 인물들을 한정짓고 있다. 하지만 실레의 선은 해석의 도구로서 독립적으로 작용하고 있다. 어떤 의미에서 그의 선은 비육체적이며, 각진 선들은 정감적이고 표현적인 효과를 더해준다고 볼 수 있다.

그런데 거의 같은 시기에 바실리 칸딘스키가 그의 이론적인 저서에서 선의 심리학적인 측면에 대해 연구 중이었다는 점은 매우 의미심장하다. 그는 선에 의해서 만들어지는 세 가지 유형의 각에 대해 다음과 같이 설명했다. 직각은 가장 객관적이며 가장 냉정하고 자제력을 의미한다. 예각은 가장 절박하면서 뜨겁고, 예리하면서 고도의 적극성을 내포한다. 둔각은 어딘지 서투른 듯하며 약하고, 수동성을 표시한다. 칸딘스키는 이 같은 세 가지 유형이 예술적 창조의 과정에 상응한다고 보았다. 예리하고 적극적인 비전과 냉정하고 절제된 작업 과정, 그리고 일단 작업이 끝난 후에 찾아오는 허약함 등이 그렇다는 것이다.[19]

칸딘스키와 실레 사이에는 어떠한 직접적인 교류도 없었지만, 칸딘스키의 이 같은 성찰은 실레 예술세계의 근간을 이루는 선, 아니 보다 넓은 의미에서 데생의 본질과 특징에 대한 우리의 이해를 도와준다. 우리는 그의 작품 내용은 차치하더라도, 그의 그림에 등장하는 각진 선들이 영적이고 심리적인 효과를 불러일으키

위
후광을 지닌 두 남자
Two Men with Aureoles
1909년경, 연필과 먹, 15.4×10.2cm
빈, 알베르티나 미술관

아래
꽃밭에 있는 후광을 지닌 아이
Child with Halo in a Field of Flowers
1909년경, 연필과 먹, 15.7×10.3cm
빈, 알베르티나 미술관

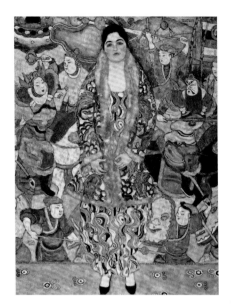

구스타프 클림트
프리데리케 마리아 베어의 초상
Portrait of Friederike Maria Beer
1916년, 캔버스에 유채, 168×130cm
텔아비브 미술관, 미즈네―블루멘탈 컬렉션

고 있음을 앞서 살펴보았다. 이 말은 클림트라는 그의 작업 모델을 전적으로 재해석했다는 말과 다르지 않다. 클림트에게 육체의 형태와 장식은 자연스러움과 양식화 사이의 대조를 통해 연결지어지며, 이를 통해 드러난 것과 감추어진 것 사이의 미묘한 상호작용이 가능해진다. 육체가 "장식적인 암호"가 되는 것이다. 그러나 실레에게 이 같은 유희는 훨씬 더 진지하고 심각하다. 그가 보여주고자 하는 의미는 각진 선에 의해 전달되며 이 선들은 안으로 감추는 것이 아니라 밖으로 밀어내면서 드러나게 하는 것이다. 이러한 선의 활용 방식에는 아직도 장식적인 측면이 어느 정도 남아 있다. 하지만 실레의 선들은 단순한 장식을 넘어 과장과 갈등의 표현이라는 의미도 지니고 있으며, 이는 1910년 이후 그의 작품을 특징짓는 요소로 대두된다.

클림트의 예술을 본받으려는 실레의 시도는 스타일과 모티프의 차용에만 국한되지 않았다. '빈 공방'을 위한 엽서 디자인을 보면, 실레가 최초로 클림트에 대한 경외심을 구체적인 형태로 표현했음을 알 수 있다. 비록 이상화되기는 했지만, 그래도 쉽게 알아볼 수 있는 형태로 실레는 자신과 스승을 한 그림 속에 그려 넣었다. 승려 같은 복장에 머리 뒤에서 후광이 비치는 두 남자가 기념비적인 원기둥 위에 서 있는 광경은 예배를 연상시킨다(25쪽 위). 1912년 실레는 같은 주제를 가지고 다른 그림을 제작했는데, 예배하는 분위기에 약간의 변화를 주었다. 〈은둔자〉라는 제목처럼 그림에서 성자가 아닌 은둔자를 볼 수 있으며, 전체적으로 신비주의적이고, 아련하다기보다 두 남자 사이의 절묘한 균형 관계가 표면에 대두된다. 연장자인 클림트는 죽은 듯한 반면, 그보다 젊은 실레는 오랫동안 고독하게 살아온 탓인지 사회에서 고통받도록 선고받은 사람처럼 우울해 보인다. 실레는 수집가인 칼 라이닝하우스에게 보낸 편지에서 "구부러진 형태로 표현된 인물들의 우유부단함, 고단한 인생을 견뎌내는 육체, 자살 등 감각적 자극에 경계 태세를 취하는 육체" 등에 대해서 언급하고 있다.[20]

실레는 〈은둔자〉를 그린 시기에 이미 스스로를 예술계의 성직자로 간주했다. 고리타분한 학자라기보다 몽상가 기질로 충만한 이 성직자는 보통의 평범한 사람들에게는 보이지 않는 것들을 찾아내서 보여주었다. 1909년 그는 자신의 이 같은 소명을 확고히 하기 위한 단체를 구성했다. 그해에 실레는 그다지 두각을

구스타프 클림트
물뱀 II
Water Snakes II
1904년, 1906/07년에 재작업
캔버스에 유채, 80×145cm
개인 소장

27쪽
프리데리케 마리아 베어의 초상
Portrait of Friederike Maria Beer
1914년, 캔버스에 유채, 190×120.5cm
개인 소장

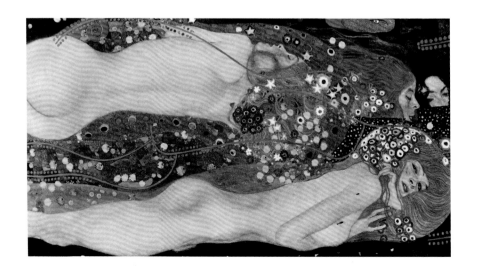

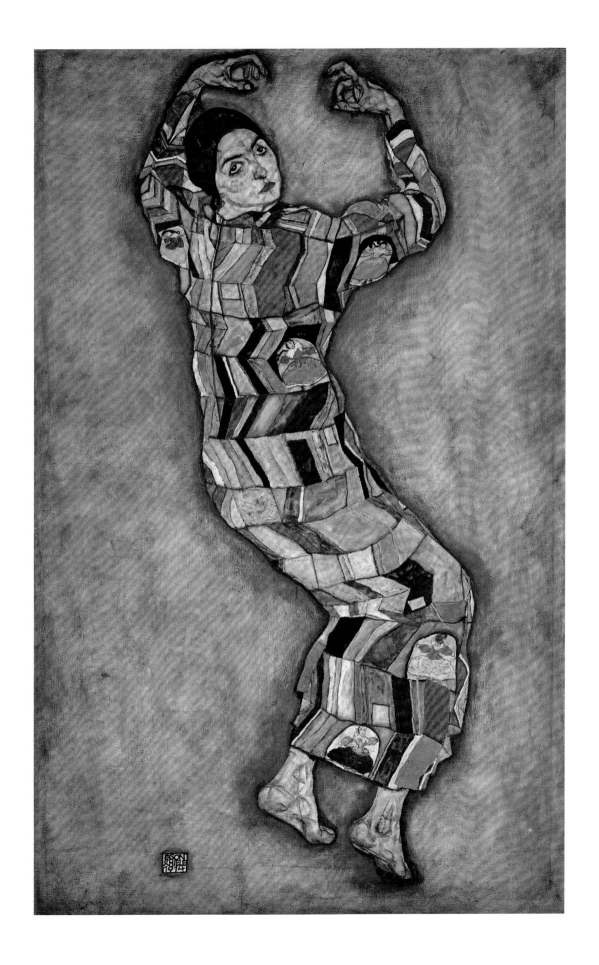

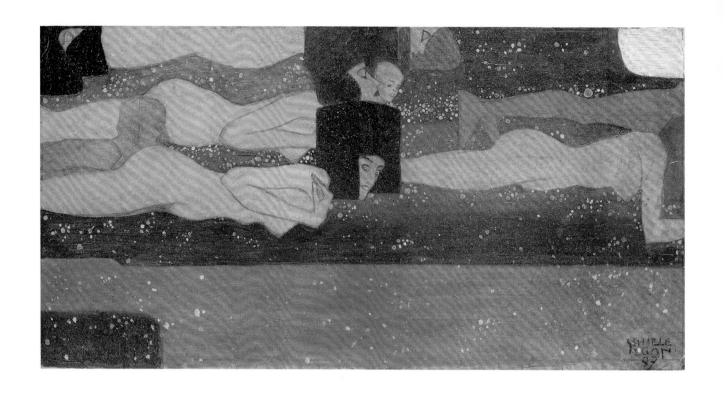

드러내지 못했던 아카데미를 떠나, 몇몇 친구들과 그리펜케를의 제자인 안톤 파이스타우어, 카를 마스만, 안톤 페슈카, 프란츠 비겔레, 카를 차코프제크 등과 함께 '신미술가협회'를 창설했다. 1914년 약간 수정된 상태로 「악티온」에 실린 선언서에서 실레는 예술가란 소명을 가진 자라고 전제하면서 매우 놀라운 신조를 주장했다. "신예술가는 어떤 경우에라도 자기 자신이어야 하며, 창조자여야 하며, 과거나 전통에 의지하지 말고, 자기 스스로 모든 토대를 닦아야 한다. 이렇게 할 때 비로소 그는 신예술가가 될 수 있다."[21] 스스로가 됨으로써 얻는 가치, 자기 안의 힘으로 남을 위해, 또 자신을 위해 새로운 것을 창조함으로써 얻는 가치를 강조함으로써 약관 열아홉 살의 실레는 자신의 주요 테마와 컨셉을 발견했다. 이로써 그의 개인적이고 예술적인(사실 이 두 가지는 분리가 불가능하다) 갈 길이 결정되었다.

1909년에 열린 제2회 '국제 예술전'은 엄밀히 말해서 실레의 접근 방식을 한층 공고히 했다고는 할 수 없지만, 적어도 표현주의적 레퍼토리를 형성하는 데 적지 않은 영향을 끼쳤다. 유럽의 전위예술은 '국제 예술전' 기간 동안 매우 깊은 인상을 남겼다. '국제 예술전'에는 에른스트 발라흐, 피에르 보나르, 로비스 코린트, 폴 고갱, 막스 클링거, 막스 리버만, 앙리 마티스, 막스 슬레포그트, 펠릭스 발로통 외에도 빈센트 반 고흐의 작품이 전시되었으며, 에드바르트 뭉크와 벨기에의 조각가 조르주 민네, 페르디난트 호들러 같은 예술가들이 특히 실레에게 강한 영향력을 행사했다. 이 '국제 예술전'은 실레가 비중 있는 전시회에 처음으로 참가하는 계기가 되었다. 그의 초상화 4점이 오스카 코코슈카의 드로잉과 나란히 전시되었다. 코코슈카는 이미 1908년의 제1회 '국제 예술전'에서 물의를 일으킨 전력이 있었다. 하지만 제2회 '국제 예술전'에서는 코코슈카도, 실레도 크게 주목받지 못했다.

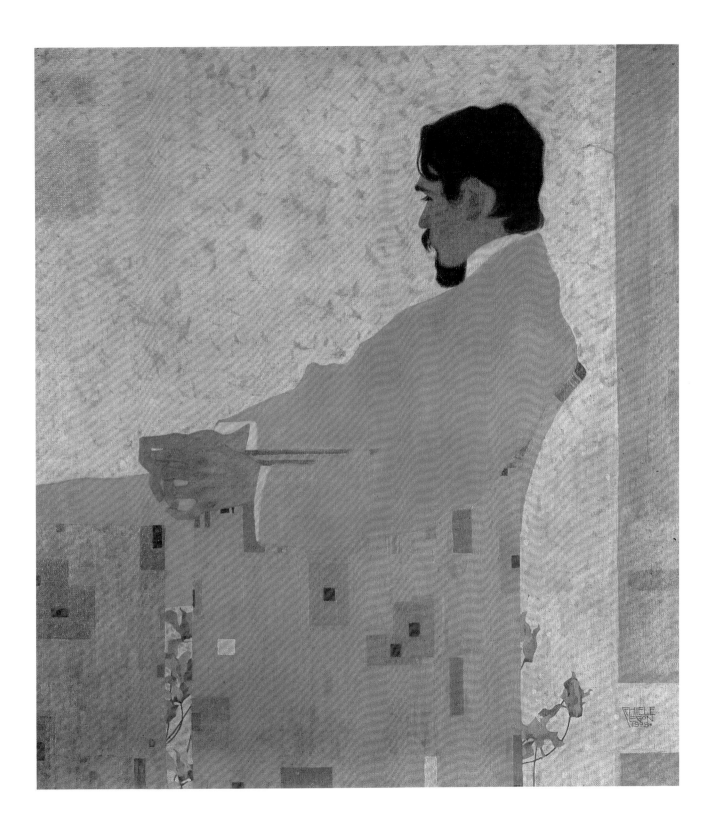

클로스터노이부르크 키얼링천을 따라 난 길
Path along Kierling Stream, Klosterneuburg
1907년, 캔버스에 유채, 96.6×53.5cm
린츠, 오버외스터라이히 주립미술관

코코슈카는 자신보다 네 살이 어린 실레에게 강한 경쟁심을 느꼈는지, 그에 대해 가혹한 평가를 퍼부었다. 이제까지 그는 장식적인 원칙에 젖어 오스트리아의 사회적인 문제를 소홀히 해도 좋다는 식으로 생각하는 중산 계층이 활용할 수 있는 모든 수단을 동원해 부르주아의 앞잡이 노릇을 한 유일한 악동이었다. 코코슈카는 1908년의 '국제 예술전'에서 언론의 관심을 받은 유일한 젊은 인재였다. 비록 그 논평이 아달베르트 F. 젤리그만이 「노이에 프라이에 프레스」(이 언론은 그가 실레에게 던진 폭언을 두어 번 실었다)에 기고한 글처럼 애매한 글이라 문제가 없지는 않지만 말이다. "코코슈카의 작품들이 전시된 방에는, 일견 '장식적인' 풍으로 보이는 작품들이 걸려 있기는 하지만, 그래도 매우 조심스럽게 들어가야 한다. 고상한 취향을 가진 사람들이라면 그 방에 전시된 작품들이 자신들의 신경을 몹시 자극한다고 느끼게 될 것이기 때문이다."[22] 루트비히 헤베시처럼 현대성을 전폭적으로 지지하는 사람조차도 코코슈카의 작품 전시 공간을 '거친 방'이라고 부르지 않을 수 없었던 것이다. 그는 "야만인 중에 으뜸가는 자는 코코슈카이며, '빈 공방'은 그 자에게 대단한 희망을 걸고 있다. 그들은 코코슈카가 쓴 동화 같은 허무맹랑한 이야기를 책으로 펴내기도 했는데, 이 책은 결코 교양 없는 어린이를 위한 책이 아니다."[23]

의심할 여지없이 실레는 코코슈카가 쓴 책, 『꿈꾸는 소년들』을 잘 알고 있었으며, 거기에 실린 이야기들이 자신을 위해 제공되었다고 느꼈다. 이는 클림트나 실레의 엽서 디자인과 코코슈카의 〈항해하는 배〉(그 책에 수록되어 있다)를 비교해 보거나, 실레의 〈예언자〉(1913)와 코코슈카의 〈선원들의 외침〉을 비교해 보면 잘 알 수 있다. 그런데 '국제 예술전'에 전시된 초상화들은 〈여동생 게르티〉처럼, 클림트의 장식적인 스타일이 각지고 비실제적인 선들로 변모했으며, 이 선들은 또한 코코슈카 드로잉의 특징을 웅변적으로 보여준다. "고상한 취향을 지닌 사람들"은 신경에 커다란 충격을 느끼지 않을 것이며, 본보기로 삼았던 배경 즉 보호막 구실을 하는 장식적 요소를 완전히 배제함으로써 인체와 인체의 동작을 드러내 보이며 동시에 힘을 더해준다. 실레는 화면에 등장하는 유일한 인물에 집중함으로써 그의 '신미술가 협회' 선언서에 충실했다. 그는 클림트의 알레고리나 신화에서 벗어나 '과거'나 '전통'에 연연해하지 않는 자신만의 세계를 구축한 것이다. 이미 예견된 일이었지만, 실레는 빈의 피스코 화랑에서 열린 제1회 그룹전이 실패로 끝난 다음 그룹을 떠나 홀로서기에 돌입한다.

1910년 실레는 요제프 체르막 박사에게 보낸 편지에서, 조만간 미트케 화랑에서 '개인전'을 가질 예정이라고 강조하면서, 이제 자기만의 독자적인 세계를 가진 예술가가 되었음을 암시하는 말로 편지를 맺는다. "나는 3월까지는 클림트가 간 길을 따라갔습니다. 그런데 이제는 내 생각에, 내가 그의 반대편에 서 있는 것 같습니다……"[24]

흔들리는 물 위에 떠 있는 돛단배
Triest Harbour
1907년, 마분지에 유채, 연필, 25×18cm
개인 소장

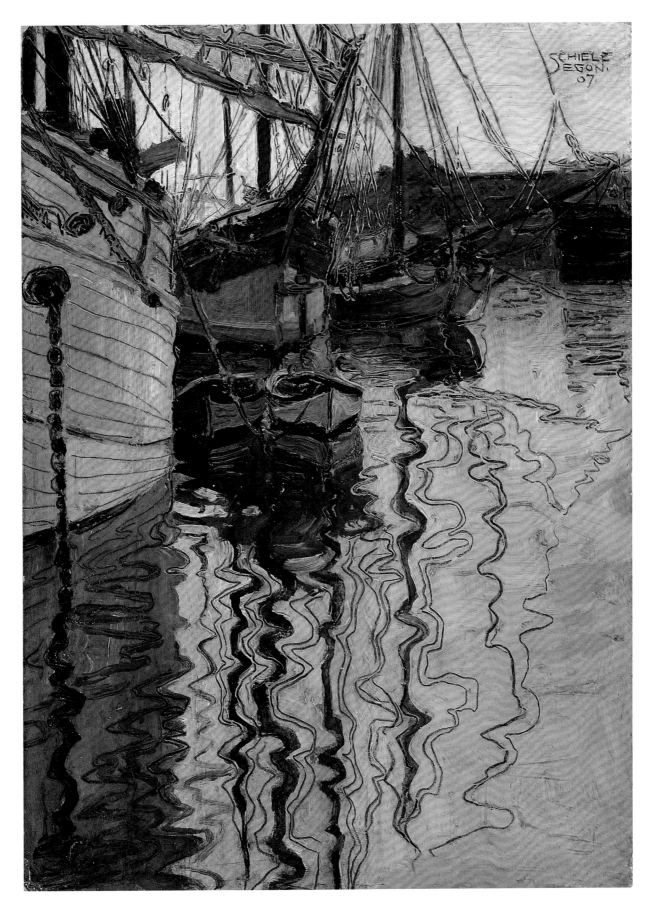

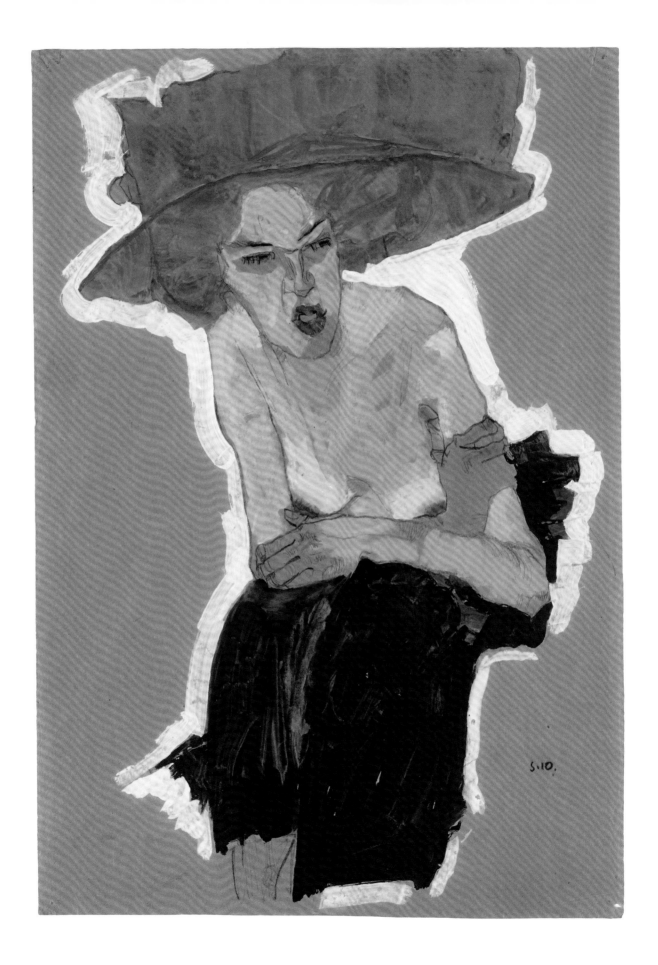

표현 매체로서의 육체

1909년부터 실레는 클림트의 우아하고 명확한 선을 점점 더 뒤로 하고, 드로잉에서 새로운 스타일로 전환해 갔다. 그의 새 스타일에 대해 그의 우상인 클림트조차도 대가의 스타일이라고 추켜세웠다.

이 두 예술가는 아마도 1910년을 전후해서 처음으로 만났던 것 같다. 실레는 이때 서로의 작품을 교환할 수 있는지 조심스럽게 클림트의 의사를 타진했다. 순진하게도 "클림트의 그림 한 점에 자기 그림은 여러 점이라는 교환 조건을 내걸었다. 이때 클림트는 '왜 나하고 작품을 교환하고 싶은 거요? 당신 드로잉이 훨씬 훌륭한데……'라고 응수했다. 어쨌든 클림트는 기쁜 마음으로 그와 작품을 교환했으며, 추가로 몇 점 더 구입해서 실레를 기쁘게 했다. 실레는 그와 작품을 교환한 것만으로도 매우 자랑스러워했다."[25]

클림트의 드로잉은 비록 주문받아 제작한 것일지라도 나름의 개성을 지니고 있었다. 그의 드로잉은 부드럽고 흐르는 듯한 선이 인체를 하나로서 표현하며, 일시적이고 덧없어 보이기 때문에 관객에게 강한 인상을 준다. 반면 실레의 선은 이와 대조적으로 약해 보이는 동시에 이를 악문 듯한 느낌을 준다. 그의 선들은 부분부분 이루어져 있으며, 완전히 직선이거나 완전히 곡선이지 않다. 그 선들은 끊어지기도 하고, 어떤 디테일을 강조하느냐에 따라 강력한 힘을 얻기도 하고 그렇지 않기도 한다. 하여튼 그 선들은 어떤 경우에도 단호하고 완벽하게 제어되어 있기 때문에, 실레의 재능에 대해 회의적인 비평가들조차 데생가로서의 타고난 그의 재능은 인정했다.

데생가로서의 실레를 직접 경험한 적이 있는 하인리히 베네슈는 다음과 같은 강렬한 묘사를 남겼다. "실레가 보여주는 형태와 색채의 아름다움은 그 이전에는 존재하지 않았다. 데생가로서 그의 재능은 경이롭다. 그의 손은 거의 한 치의 오차도 없이 정확하다. 그는 데생을 할 때면 등 없는 낮은 걸상에 앉아 화판과 종이를 무릎 위에 올려놓은 다음, 오른손(그가 그림 그리는 손)으로는 화판을 잡는다. 한번은 그가 다른 자세로 그림 그리는 광경도 목격했다. 모델의 정면에서 오른발을 낮은 걸상에 올려놓은 자세였다. 화판은 오른 무릎 위에 올려져 있고, 왼손으로 화판의 끝을 잡고, 그림 그리는 손에는 아무런 지지대도 놓여 있지 않았다. 그는 연필을 종이 위에 올려놓은 다음 어깨부터 그려나가기 시작했다. 모든 것은 완벽했다. 만일 조금이라도 잘못된 게 있으면 그는 종이를 던져버렸다. 하지만 그런 일은 거의 일어나지 않았다. 그는 지우개를 쓰는 법이 없었다. 실레는 언제나 실물을 놓고 그렸다. 그는 드로잉할 때 대체로 윤곽선만 그렸으며, 색채를 입힐 때 비로소 드로잉은 3차원적으로 변모했다. 색채를 입히는 작업은 모델 없이 그의 기억에 의거해 진행되었다."

베네슈의 이 같은 묘사는 실레의 기술적 능숙함은 잘 말해주지만, 이러한 방법과 작업 습관이 모델을 예술적으로 그리는 데 어떤 효과를 가져왔는지에 대해서는 어떠한 정보도 제공하지 못한다. 특히 그의 에로틱한 드로잉에서 이 문제는 매우 핵심적이라고 할 수 있다. 실레의 예술을 관음주의적이라고(클림트의 경우는 그러하다) 평가할 때 그 여부를 결정짓는 것이 바로 이 문제이기 때문이다.

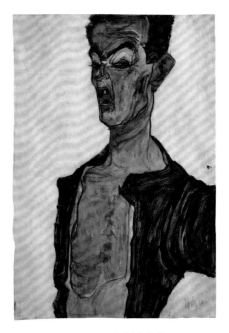

얼굴을 찡그리고 있는 남자(자화상)
Grimacing Man (Self-Portrait)
1910년, 목탄, 수채, 구아슈, 44×27.8cm
빈, 레오폴트 미술관

성미가 까다로운 여자(게르티 실레)
The Scornful Woman (Gertrude Schiele)
1910년, 목탄, 수채, 구아슈, 흰색 하이라이트,
45×31.4cm
빈, 역사 박물관

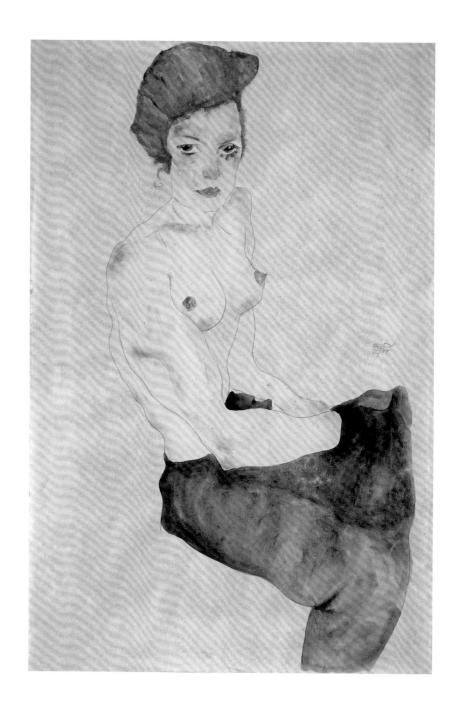

앉아 있는 젊은 여자
Seated Girl
1911년, 수채와 연필, 48×31.5cm
헤이그 시립미술관

 실레의 작품에서 가장 놀라운 것은 그가 상식적인 원근법을 무시한다는 점이다. 원근법을 따랐다면 모델들이 취한 자세는 훨씬 합리적으로 보였을 것이다(10쪽). 철저하게 아카데미즘을 배격하고 손끝의 감각에 충실했던 실레는 그림 속 모델이 비비 꼬거나 왜곡된 모습으로 보일 수 있는 각도와 관점을 고안했다. 그의 수채화나 구아슈 드로잉들이 기이하게 보이는 까닭은 주제 자체나 모델의 심한 노출 때문만은 아니다. 형식적인 관점에서 볼 때, 이는 실레가 모델들을 화면의 중앙에 배치하며, 이들을 완전히 정면 또는 전면적으로 응시하는 데서 비롯된다. 그의 관점은 매우 다양하며, 그는 매우 낯설고 괴상한 동작과 포즈를 즐겨 그렸다(14쪽). 그가 관습적인 사물 인식 방식을 흔들어 놓는 데 열중한 사람임을 이해한다면, 때로는 사다리에서 모델들을 내려다보며 그렸다는 베네슈의 회고담에 그리 놀라지는 않을 것이다.

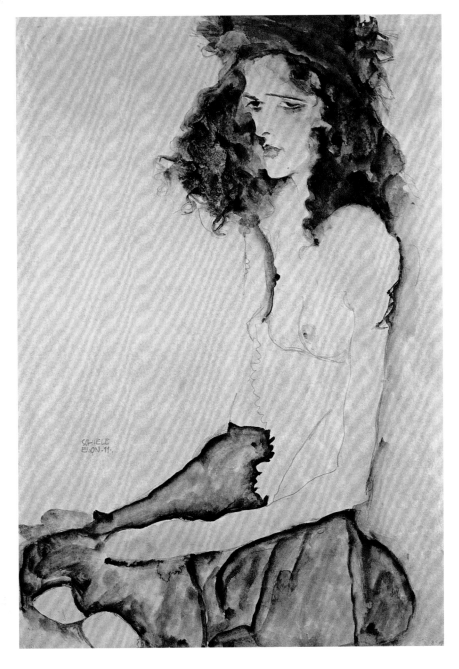

검은 머리의 젊은 여자
Girl with Black Hair
1911년, 수채와 연필, 45×31.6cm
오하이오, 오벌린 대학, 앨런 기념미술관 미술애호재단

　이처럼 뜻밖의 관점을 통해 작업하는 실레는 그 나름대로의 의도가 있었으며, 늘 클림트와의 비교를 염두에 두었던 그의 의도를 이제 좀 더 분명하게 짐작할 수 있을 것이다. 클림트가 그린 벌거벗은 여인들은 관찰자의 시선을 전혀 느끼지 않는 듯한데, 이는 실제로 여자들이 혼자 있는 상황에서 그려졌음을 암시한다. 클림트가 그린 느슨하게 욕망을 불러일으키는 자세를 한 젊은 여인들은 자위에 가까운 몽상에 빠진 듯하며, 이는 전형적인 남성들의 공상 영역에 해당된다. 그렇기 때문에 이러한 누드를 볼 때면 관음주의자가 되는 듯한 기분을 맛보게 된다. 우리는 매우 은밀한 사적인 공간으로 들어가 우리를 위해 존재하는 것이 아닌 물체들을 바라본다. 이때 우리의 욕망은 비밀로 간직한 채 상대방의 눈에 띄지 않는 관조자로 남아 있을 수 있다. 반면 실레의 작품은 비슷한 포즈의 누드지만, 어디까

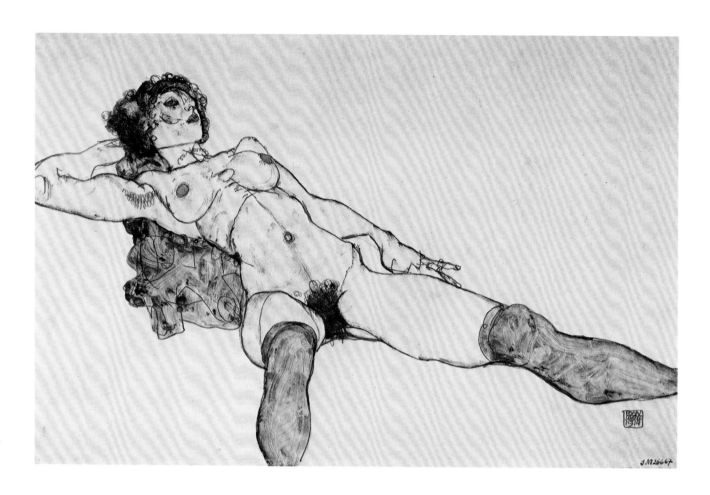

다리를 벌리고 기대어 있는 누드
Reclining Female Nude with
Legs Spread Apart
1914년, 구아슈, 연필, 31.2×48cm
빈, 알베르티나 미술관

지나 화가에 의해 만들어지고 화가의 의지에 따라 보여진다는 느낌을 준다(36쪽). 그의 작품을 바라보는 눈은 클림트 작품에서처럼 "욕망을 가장 이상적으로 표현하는 기관"(페터 알텐베르크의 표현)이 아니라, 강제로 옷을 벗긴 채 무방비 상태의 모델들이 취한 강요된 포즈를 바라보는 증인의 눈이다. 실레의 모델들은 긴장을 푸는 법이 거의 없다. 그의 모델들은 대체로 서커스 단원들처럼 몸을 비틀고 있으며, 공연 무대에 선 것처럼 자신들을 남에게 드러내 보인다. 비유적으로 말하면, 실레는 모델들을 수술대 위에 묶은 다음 의사의 시선으로 이들을 요모조모 살피면서 연필이라는 수술칼로 해부한다고 할 수 있다. 때문에 그의 벗은 모델들은 은밀하다거나, 자기 세계에 몰입해 있다는 느낌을 주지 않고, 오히려 고립되고 잔뜩 긴장하고 있다는 느낌을 준다(47쪽). 클림트식 관음주의와 실레의 누드 사이의 차이점은 인위적 포즈에만 국한되지 않는다. 실레의 모델들 시선이 우리에게 정면으로 향하고 있다는 점 또한 커다란 차이점이다.

실레가 모델들에게 요구한 매우 외설적 포즈들을 감안할 때, 결혼(1915) 후 때때로 실레의 유일한 모델이었던(61쪽) 아내 에디트가 그의 요구를 전적으로 만족시키기에는 역부족이었으리라고 짐작하기는 어렵지 않다. 실레는 아무런 금기도 없는 예술가였기 때문이다. 에디트는 얼마 동안 남편의 모델 노릇을 하다가 곧 전문 모델들에게 이 일을 넘겨주었다. 세기말 사회에서 미술 모델이란 거의 창녀 같은 신분이었으므로 자존심을 내세워 화가의 요구를 거부한다는 것은 생각할 수도 없는 사치였다. 클림트의 한 모델이 자주 인용되는데, 그녀는 임신 기간 중에도

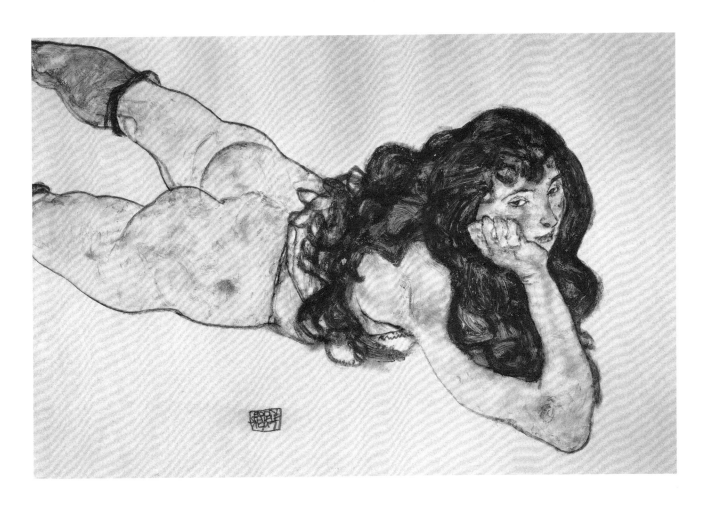

엎드린 누드
Nude on Her Stomach
1917년, 구아슈, 검은색 크레용, 29.8×46cm
빈, 알베르티나 미술관

(예술가의 관점에서 보면, 그녀가 임신 중이었기 때문에 모델로 고용함) 모델 노릇을 해야 했다고 한다.[27] 실레는 남자든 여자든 모델에게는 매우 강압적이었던 것으로 알려져 있다. 그의 이런 태도는 당시의 습관이나 스튜디오 작업 관행과는 거리가 있었다.[28] 공식적으로 매우 청교도적이며 편협한 윤리를 내세우는 사회는 그의 누드 작품, 다시 말해 무화과나무가 등장하는 신화나 역사적 일화로 포장하지 않은 그의 공격적인 누드에 대해 크게 반발했다. 또 보는 이로 하여금 일정한 거리를 취할 수 없도록 만드는 실레의 길들여지지 않은 방식도 반발의 강도를 높이는 데 기여했다.

어린 여자 모델들을 마구 데려다가 의심스러운 사세(21쪽)를 요구했던 실레는 1912년 노이렝바흐 사건의 주모자가 되어 잠시 동안 유치장 신세를 지게 된다. 1910년 실레와 그의 친구 에르빈 오젠(1891 – 1970)은 남부 보헤미아 지방에 위치한 크루마우에 작업실을 하나 빌렸다. 그해에 안톤 페슈카에게 보낸 편지에서, 실레는 빈을 떠나겠다고 선언하면서 자신이 그 도시를 얼마나 끔찍히 싫어하는지 묘사했다. 훗날 실레와 안톤은 처남 매부 사이가 되었다. "페슈카, 나는 곧 빈을 떠나고 싶다네. 이곳은 얼마나 끔찍한가! 모든 사람들이 나를 부러워하고 시기한다네. 예전의 동기들은 적의에 찬 눈으로 나를 대하지. 빈에는 음지가 많다네. 도시는 어두컴컴하고 모든 것은 기계적으로 반복될 뿐이지. 나는 혼자가 되고 싶네. 난 보헤미아 숲으로 가고 싶어. 5월, 6월, 7월, 8월, 9월, 10월. 난 새로운 것을 보고 싶고, 그것들을 연구하고 싶네. 난 깊은 샘물을 맛보고 싶고, 나무와 바람이 맞부딪히는 소

리를 들고 싶다네. 난 케케묵은 정원 울타리를 경이로운 눈으로 바라보고 싶네. 난 어린 자작나무 농장에 귀를 기울이고 싶고, 나뭇잎들이 떨리는 소리를 듣고 싶고, 태양과 빛을 즐기고, 저녁이면 촉촉이 젖어드는 녹색의 골짜기를 바라보며, 금붕어들이 금비늘을 반짝거리며 노는 모습을 보고 싶네. 하얀 구름이 하늘 위로 둥실 솟아오르는 광경도 보고 싶고, 꽃들에게 말도 걸어보고 싶다네. 난 사람들의 분홍빛 살결과 초록 풀, 오래되어 기품이 있는 교회들을 뚫어지게 바라보고 싶고, 작은 교회당들이 재잘거리는 소리도 듣고 싶어. 드넓은 들판을 지나 곡선을 그리고 있는 초원까지 멈추지 않고 달려서 대지에 입 맞추고, 부드럽고 따사로운 습지대의 풀꽃 향기를 맡아 보려네. 그리고 또 나는 아름다운 것들을 만들어 보려네. 오색으로 뒤덮인 광야 같은 걸 말일세……."[29]

크루마우에서 실레는 자신과 오젠의 누드 연구에 집중했다(50, 51쪽). 그가 편지에서 말한 "오색으로 뒤덮인 광야"를 담은 풍경화들은 그 이듬해까지도 아직 그려지지 않았다. 1911년 실레는 다시 크루마우로 돌아왔는데, 이번에는 클림트의 모델이던 발리 노이칠과 함께였다. 실레는 그녀와 더불어 몇 년을 보냈다. 그런데 얼마 지나지 않아 실레는 발리와의 자유분방한 생활과 어린 여자들을 그린 그림들 때문에 크루마우에서 추방당했다. 하지만 그는 '죽은 도시' 빈을 대체할 만한 다른 장소가 필요했기 때문에, 같은 해 수도의 서부에 위치한 노이렝바흐에 비교적 저렴한 집을 얻어 이사했다. 일시적으로 그의 후견인 노릇을 했던 레오폴트 삼촌과 수집가 오스카 라이헬에게 보낸 편지들은 그가 유아론적인 철학에 경도되어서 그의 예술과 삶에 대한 몰이해와 공격에 면역되었음을 암시한다. 그는 경구를 구사했으며, 자만심과 천진함이 내포된 메시아적인 감정이 그를 지배했다. "예술가들은 영원히 살 것입니다. 나는 항상 가장 뛰어난 화가들은 인간의 형상을 그렸다고 확신합니다.……나는 인체에서 뿜어져 나오는 빛을 그렸습니다. 에로틱한 작품들은 그 자체로 성스럽기도 하지요! ……한 장의 '살아 있는' 예술 작품 하나로 예술가는 영원히 살 수 있습니다. 내 그림들은 사원 같은 건물에 걸려야 합니다."[30]

그가 에로틱한 자신의 작품들을 성화라고 주장했음에도, 1912년 4월 13일 노이렝바흐에서 체포되는 일을 막기에는 역부족이었다. 그의 드로잉 작품들은 압수되었고, 실레는 미성년자를 '유혹'하고 '강간'한다는 죄목으로 고소당했다. 다행히 이 죄목은 장트 펠텐 법정에서 기각되었지만, 이 사건으로 실레는 어린이들도 볼 수 있는 곳에 부도덕한 그림을 전시했다는 이유로 사흘 동안 유치장에 수감되는 벌을 받았다. 그런데 그는 재판을 기다리는 과정에서 이미 3주 동안이나 철창 신세를 지고 난 터였다. 베네슈에 따르면, 부도덕성이라는 죄에 대한 기소는 다음과 같은 말로 시작되었다. "좋은 본성을 타고난 실레는 어린 모델들과 작업이 끝나면, 그 모델들의 학교 친구들을 모두 집으로 불러서 뛰어놀게 했다. 실레는 어린 여자아이가 상의만을 걸치고 있는 단 한 점의 드로잉에 색깔을 입혀 벽에 붙여 놓았다. 더 이상 순진하지만은 않은 어린아이들은 그 그림에 대해 수군거렸고 떠벌였다. 바로 이것이 사건의 발단이었다. 그 아름다운 드로잉은 법원의 명령으로 파괴되었다."[31]

1922년 실레가 죽은 지 4년이라는 시간이 흘렀을 때, 아르투르 뢰슬러는 『감옥에 갇힌 에곤 실레』라는 제목으로 이 사건의 전말을 출판했다. 1인칭으로 쓰인 이 책은 진본이라는 풍문이 뒤따랐는데, 대중의 몰이해로 고통받는 예술가를 매우 낭만적인 문체로 묘사하고 있다. 하지만 오늘날, 이 이야기의 상당 부분이 뢰

초록색 스타킹을 신은 누드
Female Nude with Green Stockings
1912년, 구아슈, 수채, 연필, 48.2×31.8cm
개인 소장

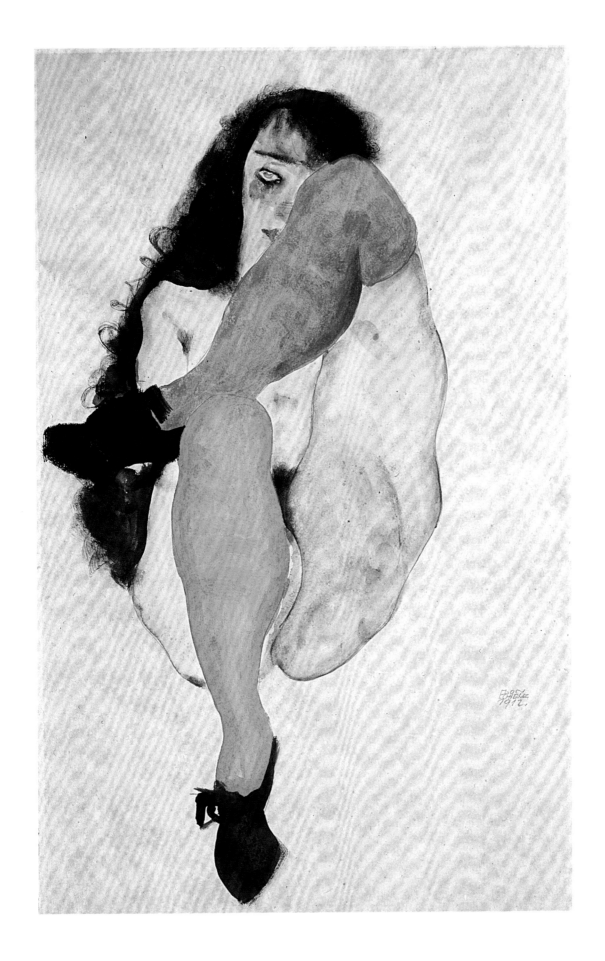

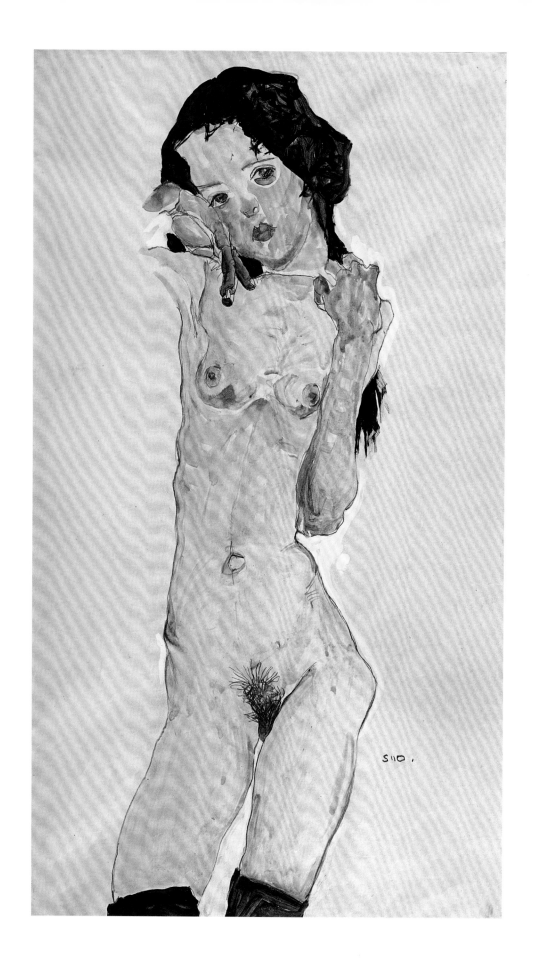

슬러의 창작에 의한 것임이 밝혀졌다.[32] 뢰슬러는 실레가 감옥에서 자신의 작품 13
점에 붙인 텍스트를 부분적으로 활용했는데, 그는 이것을 실레가 쓴 것처럼 소개
했다. 이 텍스트는 이해받지 못하는 천재가 영웅적으로 감내해야 하는 인고의 세
월을 묘사하는 데 무척 잘 들어맞는다. 이 작품들 중 몇몇 수채화에서 실레는 자
신을 지렁이 즉 가엾은 희생양으로 표현했는데, 공포와 고통으로 가득 찬 그의 표
정은 감옥 생활과 고독감이 주는 테러리즘을 생생하게 보여준다. 실레는 비록 희
생양이기는 하나, 자신의 임무에는 성실하게 임하며 '진실'에 대해 이야기한다. 그
는 자신의 한 드로잉 작품에 "나는 벌을 받는다기보다 순수하게 정화된다고 느낀
다!"라고 기록했다. 또 이런 문장도 있다. "예술가를 방해하는 것은 범죄에 해당된
다. 그것은 이제 막 싹트기 시작하는 삶을 죽이는 것이다!" "나는 예술과 내가 사
랑하는 이들을 위해 기꺼이 이 모든 고통을 인내할 것이다!"라고도 썼다(42, 43쪽).
　　구성이라는 관점에서 볼 때, 노이렝바흐의 작품들은 실레가 자신을 중심 테마
로 삼아 작업한 표현주의 작품의 극단적 예라고 할 수 있다. 모델들의 포즈는 인
위적이며, 대부분 제스처나 얼굴 표정이 매우 과장되어 있다. 또한 여자를 모델로
한 경우 표정은 훨씬 덜 극단적인데, 달리 말하면 극적인 효과는 표정이 아닌 다
른 요소를 통해 나타난다는 사실에 주목할 필요가 있다. 이제 에곤 실레의 개성적
인 표현 방식의 원천이 어디에서 찾아지는지 좀 더 면밀히 살펴보자. 우리가 언어
기호들을 읽음으로써 의미를 깨달을 수 있는 것과 같이, 혹시 실레의 인물들이 짓
고 있는 동작을 묶어주는 내재율이 존재하는 것일까? 실레 연구가들은 오랫동안
그의 작품들이 무의식에서 생성된 매우 개인적인 신화에 토대를 두고 있다고 주
장해 왔다. 실레의 막역한 친구를 자처하는 뢰슬러는 1913년의 카탈로그 서문에서
"실레와의 개인적인 친분마저도 그의 예술에 나타나는 몇몇 퍼즐에 대한 해답을
제공해주지는 못한다"고 고백했다. 뢰슬러의 표현대로라면, 그의 예술은 "일종의
독백이며, 조(울)증적인가 하면 악마적 천재성"으로 번득였다. 실레의 몇몇 작품은
밝음의 세계를 어두운 의식으로 구체화한 결과물"이었다.[33] 실레의 내성적인 성격
과 신비주의에의 경도, 전통적인 상징주의 문화에 대한 거부감 등을 감안하더라
도 우리에게는 아직도 상당 부분이 수수께끼로 남는다.[34] 그의 인물들이 보여주는
동작과 얼굴 표정에서 비록 그 깊은 속내를 제대로 알 수 없지만, 다른 문화 현상
들과 관계가 있으며 그것들에서 비롯되었다고 짐작된다.
　　뢰슬러는 일반적으로 실레가 양식화되고 표현력이 강한 인물에 대해 관심이
많았다고 지적한다. 그는 실레가 이국적인 인물들에 흥미를 느꼈는데, 특히 자바
그림 자연극에 등장하는 채색 인형을 좋아했다고 한다. "그는 이 인형들을 가지고
아무말도 없이 지루해하지 않고 몇 시간이나 놀곤 했다. 놀라운 것은 그가 처음부
터 이것들을 아주 능란하게 다루었다는 점이다. 내가 그에게 작은 기쁨이라도 선
사하기 위해 그 인형들 중 하나를 고르라고 하자, 그는 매우 괴상한 악마 내지는
건달처럼 생긴 인형을 골랐다. 이 인형은 그에게 여러 차례 영감을 불어넣었다.
그는 매우 엄격하게 양식화된 인형들이 빚어내는 그림자가 선명하게 벽에 비치는
광경에 매혹당하곤 했다. 실레는 "이런 인형들이 특급 댄서들보다 몇 배나 잘할
수 있지. 나의 빨간 악마에 비하면 루트(그가 언급한 특급 댄서)는 대포만큼이나 무겁
단 말이지"라고 말하면서 물소 가죽으로 만들어진 그의 빨간 악마를 흐뭇하게 바
라보곤 했다. 이 자바 인형은 실레가 죽을 때까지 가장 좋아한 장난감이었다.[35] 특
급 댄서인 루트는 다름 아닌 루트 생 드니이며, 실레의 다른 친구인 프리츠 카프

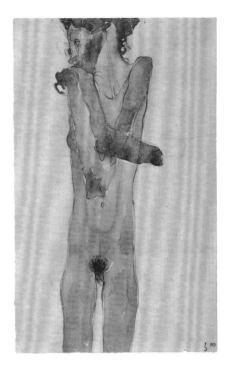

팔짱을 낀 젊은 여인의 누드(게르티 실레)
Nude Girl with Crossed Arms
(Gertrude Schiele)
1910년, 검은색 초크와 수채, 48.8×28cm
빈, 알베르티나 미술관

검은 머리의 누드
Nude Girl with Black Hair
1910년, 수채, 연필, 흰색 하이라이트, 56×32.5cm
빈, 알베르티나 미술관

나는 벌을 받는다기보다 순수하게 정화된다고 느낀다!
I Feel Purified Rather than Punished!
1912년, 연필, 수채, 구아슈, 48.4×31.6cm
빈, 알베르티나 미술관

펜에 의하면 실레는 그녀를 특별히 좋아했는데, 뢰슬러는 '질투심' 때문에 이 사실을 인정하려 들지 않았다고 한다. 어쨌든 팬터마임이나 표현적인 예술 장르, 아니좀 더 포괄적으로 말해서 모든 공연예술이 실레에게 강한 영감을 주었음은 의심할 여지가 없다.

　　세기가 바뀌기 전에 로이 풀러라는 여자 댄서가 유럽 전역에서 한창 인기몰이를 했다. 그녀의 예술은 이사도라 덩컨이나 뷔젠탈 자매, 마리 위그만, 그리고 루트생 드니 등 다음 세대 무용가들의 예술과 확연히 구분된다. 폴리 베르제르 카바레에서 공연 중인 로이 풀러를 매우 독창적으로 묘사한 툴루즈 로트레크의 석판

화(1893)를 보면 그녀가 '색채의 무용가'로 명성이 높았음을 알 수 있다. 그녀의 춤이 가진 마력은 "사지의 움직임에서 비롯된다기보다 각양각색의 조명이 쏟아지는 가운데 수많은 주름들로 이루어진 의상을 입고 사뿐사뿐 무대를 뛰어다니는 데 있다. 그녀는 관객들에게 한 차원 높은 즐거움을 선사했는데, 그녀의 뱀춤은 춤 자체의 안무보다 마술적인 조명에 힘입은 바가 크다."[36] 그러므로 그녀의 춤은 인상주의 미술과 완벽하게 호응했으며, 그녀를 감싼 베일의 현기증 나는 소용돌이는 뒤에 등장하게 될 사조, 즉 선의 아름다움을 추구하는 아르 누보 예술을 미리 예고했다. 20세기에 들어와 무대에는 새로운 프리마돈나 이사도라 덩컨이 등장한다. 막스 폰 뵌은 그녀를 가리켜 "춤추는 가정교사"라고 폄하하면서 팔 다리의 움직임이 흡사 "끈끈이 대나물" 같다고 혹평했다. "그녀의 모든 동작은 고대 꽃병에 나타난 모티프를 모방했는데도 전체적으로 일관성 있는 통일체를 이루지 못하며 내재적으로 영혼이 깃들여 있다는 느낌을 주지 못한다." 이보다는 훨씬 덜 신랄한 루트비히 헤베시의 평이 좀 더 객관적이라고 생각한다. "사실 그녀의 춤은 엄밀한 의미에서 춤이라기보다 동작을 흉내내는 몸짓이다."[37] 어쨌든 이사도라 덩컨은 춤에서 몸이 차지하는 비중을 제대로 부각시킨 인물이다. 이는 아마도 벗은 몸의 동작만이 진정한 의미에서 자연스러운 것이라는 그녀의 믿음에 기인할 것이다. 이

왼쪽 아래
죄수!
Prisoner!
1912년, 연필과 수채, 48.2×31.7cm
빈, 알베르티나 미술관

오른쪽 아래
예술가를 방해하는 것은 범죄에 해당된다. 그것은 이제 막 싹트기 시작하는 삶을 죽이는 것이다!
To Hinder an Artist Is a Crime, to Do so Is to Murder Burgeoning Life!
1912년, 연필과 수채, 48.6×31.8cm
빈, 알베르티나 미술관

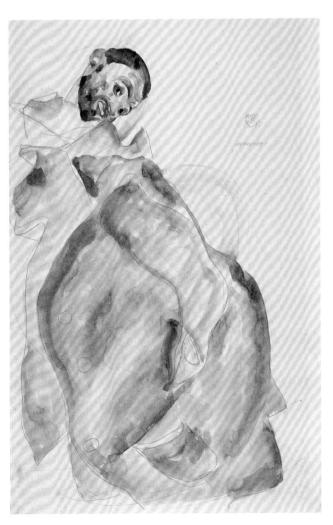

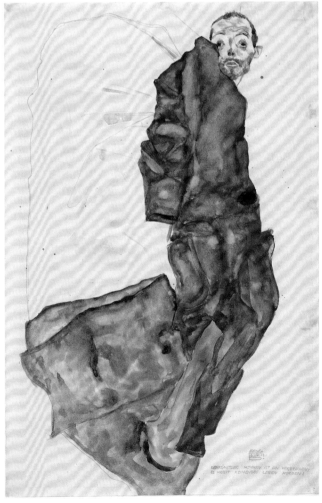

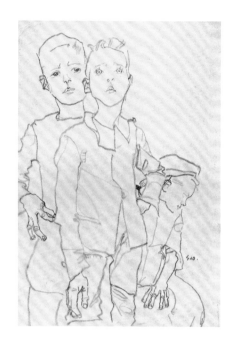

길가에 서 있는 세 명의 소년
Three Street Urchins
1910년, 연필, 44.7×30.8cm
빈, 알베르티나 미술관

몸을 웅크린 두 명의 여자아이
Two Cowering Girls
1911년, 연필, 수채, 구아슈, 40×30.6cm
빈, 알베르티나 미술관

사도라 덩컨이 여인의 몸을 표현하며 몸의 각 부분이 지닌 성스러운 자태를 보여주는 수단으로서 춤의 임무를 강조했던 것과는 대조적으로, 루트 생 드니 같은 무용수는 관객들에게 전혀 다른 느낌을 선사했다고 헤베시는 말한다. 루트에 대한 그의 글은 에로틱한 암시로 점철되어 있다. 그녀의 춤에 열광한 그는 "그녀 손목의 놀라운 유연성, 허리에서 배어 나오는 심오한 감상주의"를 묘사한다. "그녀는 뱀처럼 춤을 춘다. 그녀의 두 팔은 뱀처럼 몸으로 미끄러져 내려와 이따금씩 몸을 쳐들거나 비비 꼬는가 하면 아라베스크 동작처럼 하나로 모아졌다가 풀어지면서 매우 암시적인 움직임을 반복한다."[38]

이 같은 심미적인 묘사에도 불구하고, 그의 묘사는 어디까지나 언어에 불과하다. 하지만 이 정도만으로도 우리는 실레가 루트 생 드니의 어떤 점을 높이 샀는지 알 수 있다. 그것은 아마도 곡예사를 연상시키는 동작이거나 혹은 어떤 말도 필요없이 감각을 사로잡는 에로티시즘이었을 것이다. 그러나 표현주의에 대한 실레만의 독특한 체험은 그의 작품세계와 이 같은 춤의 세계를 확연히 구분짓는다. 실레의 작품에서 의지적인 상징주의적 은유나 노골적으로 선정적인 측면이 전혀 엿보이지 않기 때문이다. 실레의 인물들은 동작이라는 수단을 가지고 '기능하는데', 이들의 동작은 모나고 각진 자세와 순간 포착의 표정으로 표현된다. 이는 거의 병적인 상태를 연상시킨다. 이렇게 볼 때 세 번째 가정이야말로 가장 설득력이 있어 보인다. 세 번째 가정이란 바로 정신병 환자들과의 경험을 의미한다. 실레는 친구인 에르빈 오젠을 통해 신체적으로 드러나는 정신병 환자들의 증세에 관심을 보이기 시작했다. 그의 이름은 간혹 에르빈 돔 오젠 또는 미메 반 오젠으로 쓰기도 한다(51쪽). 오젠은 크론펠트 박사의 도움으로 '암 스타인호프' 정신병원에서 몇 장의 데생을 그렸는데, 이 데생은 초상화에 나타난 병적 증세를 연구하는 학회에 제출되었다.[39]

우리가 가진 얼마 되지 않는 자료에 따르면, 오젠은 매우 괴상한 인물로 짐작된다. 그는 실레와 함께 1909년에 '신미술가협회'를 창시했으며, 극장 무대 장치를 담당한 화가로 생활비를 벌었다. 때때로 그는 실레에게 굉장한 영향력을 행사했기 때문에 실레 애호가 중에는 그에 대해 매우 부정적인 견해를 피력하는 사람들도 있다. 뢰슬러는 오젠을 가리켜 진정한 천재성을 보여주는 무궁무진한 표정 레퍼토리를 소유하고 있는 '타락한 천사'라고 했으며, 그는 이 재주를 무대 공연을 통해 유감없이 발휘했다고 덧붙였다. 사석에서나 카페에 나타날 때 그는 매우 튀는 복장을 즐겼으며, 꾸며낸 듯한 표정을 지었는데, 이런 표정들이 실레의 몇몇 데생에 포착되어 있다(50쪽). 이집트 여자 차림의 무용수인 그의 이국적인 여자 친구 모아 또한 실레에게 아주 강한 인상을 남겼다. 하지만 실제로 오젠이 실레에게 어느 정도로 영향력을 행사했는지 평가하기란 쉬운 일이 아니다. 그렇더라도 오젠의 인품이나 괴상한 행동 양식과 실레 작품에서 보여지는 신체적인 표현들 사이에는 상당한 유사성이 있음은 명백하다. 이 같은 유사성을 이어주는 공통된 고리는 두 사람이 공통적으로 지녔던 정신병의 신체적 증세에 대한 관심이라고 할 수 있다.

이러한 관심은 얼핏 매우 야릇하게 보일 수도 있으나, 예술사적 맥락에서 보면 반드시 생소하고 이상한 것만은 아니다. 18세기에 프란츠 가버 메서슈미트는 윌리엄 호가스나 프란시스코 고야 등과 더불어 신체를 강조하는 작품들을 제작했다. 과장된 표정을 보여주는 이 작품들은 겉으로 드러난 병자들의 증세를 연상시

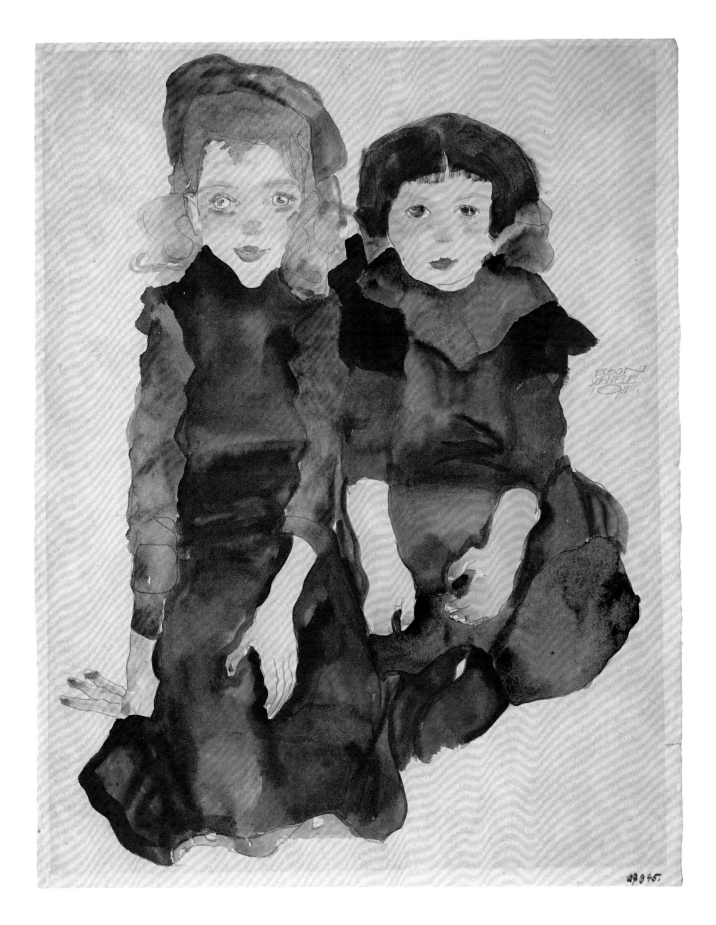

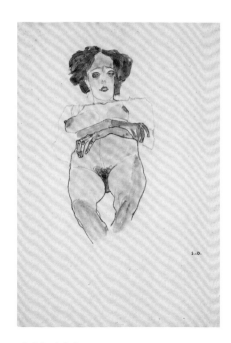

임신한 여자의 누드
Seated Pregnant Woman
1910년, 구아슈, 수채, 검은색 초크, 44.8×31.1cm
개인 소장

여인의 누드
Female Nude
1910년, 구아슈, 수채, 검은색 초크, 흰색 하이라이트,
44×30.5cm
빈, 알베르티나 미술관

킨다. 더구나 비교적 오랫동안 메서슈미트 자신도 '미치광이' 취급을 받았다. 이는 완벽하게 절제된 기법을 통해 괴상한 것과 병적인 것 사이의 경계를 극한까지 밀고 감으로써 외관 연구의 새로운 지평을 열고, 새로운 표현의 가능성을 추구하려는 예술적 작업을 간과한 처사라고 볼 수 있다. 실레는 빈에서 병자들을 모델로 삼은 데생들을 접했을 가능성이 높으며, 그 데생들은 틀림없이 실레에게 영감의 원천이 되었을 것이다. 그 외에도 19세기에 제작된 테오도르 제리코의 〈어린아이 도둑〉(1822/23)이나 빌헬름 폰 카울바흐의 〈정신병원〉(1834) 같은 작품도 예로 들 수 있다. 적지않은 19세기 화가들이 범죄자나 정신병자 등을 모델로 선택하여, 그들의 얼굴에 나타난 표정 유형을 고착함으로써 그들의 마음 상태를 표현하고자 시도했다.

19세기에 와서 의학이 점차 실증주의로 발전함에 따라 정신 기재나 성격, 외부에 드러난 표정 간의 상관관계에 대한 탐구도 과학적으로 검증 가능한 실험을 통해 확고한 지지 기반을 확립했다. "1862년 뒤센 박사는『인간 표정의 메커니즘』이라는 저서를 두 판본으로 출판했다. 이 책에서 그는, 찰스 다윈도 감탄했듯이 전기 충격을 이용하여 인간 안면 근육의 움직임을 관찰하고 분석했다. 그는 환상적인 사진을 곁들여 그의 실험 장면을 설명했다." 다윈은 또한 "뒤센 박사의 실험은 영혼의 어떤 특정한 움직임이 안면 근육을 어떻게 움직이게 하는지의 상관관계에 대해서는 거의 설명하고 있지 않다"고 덧붙였다. 다윈 자신도 1872년 독일어로 출간한 저서『영혼의 움직임에 따른 표현』에서 이 문제에 대해 그림을 곁들여 설명하고자 시도했다. 표정에 관한 이러한 이론들이 코코슈카나 실레의 창작에까지 파급 효과를 가져왔는지에 대해서는 연구해 볼 만하다.

어쨌든 파리의 유명한 신경전문의 장-마르탱 샤르코의 조수였던 폴 리셰가 1880년대에 그린 데생들은 좀 더 직접적인 연관관계를 지니고 있다고 말할 수 있다. 요컨대, 이 데생들은 병의 진전 및 각 단계의 특성을 보여주는 일종의 카탈로그라고 할 수 있다. 이 데생들이 빈 출신 예술가들의 눈에 띄어 이들의 표정 연구 작품 목록을 구성하게 된 경로를 쉽게 추정할 수 있을 것이다. 우리는 실레가 자신을 포함한 이 같은 데생 모델들을 전부 또는 일부라도 이해했을 거라는 가정을 주장하려는 것이 아니다. 아닌게 아니라 히스테리 환자의 경우, 그 같은 유혹이 강하게 일어나는 것은 사실이다. 그를 포함한 그의 모델들이 극명하게 보여주는 흥분이나 발작적인 동작, 언어로 명명할 수 있는 범주 안에 들지 않는 그런 동작들과 샤르코 혹은 리셰의 '모델'들이 보여주는 동작 사이에 유사성이 있음을 인식하는 것이 이 책의 논지다. 한 비평가가 샤르코의 실험적 연구 주제를 가리켜 모델의 이름을 따서 '오귀스틴'이라고 부른 것도 이러한 연유에서다. 샤르코 자신이 정신병동을 가리켜 "살아 있는 병자 박물관"이라고 명명했던 만큼 '모델'이라는 용어도 부적당한 용어로 볼 수는 없다. 정신병 연구라는 분야에서 샤르코는 관찰자의 눈을 가장 중요한 도구라고 생각한 대표적 인물이다. 그는 자신의 연구 결과를 제시하는 방법, 즉 데생이나 사진의 객관성을 지나치게 맹신하는 경향이 있었다. 당시 데생이나 사진은 과학자의 망막 구실을 했다고 말해도 과언이 아니다. 그는 어떤 의미에서 환자들의 동작 하나하나가 갖는 아름다움에 매혹당했다고도 할 수 있다. 19세기 중반까지만 하더라도 히스테리는 의학에서 전혀 미개척지였다. "이 수수께끼 같은 병의 증세는 도저히 증명하기 불가능한 형태로 나타난다. 해부를 해보아도 이 병으로 인한 신체적인 변화는 전혀 드러나지 않는다. 1882년 이후 파

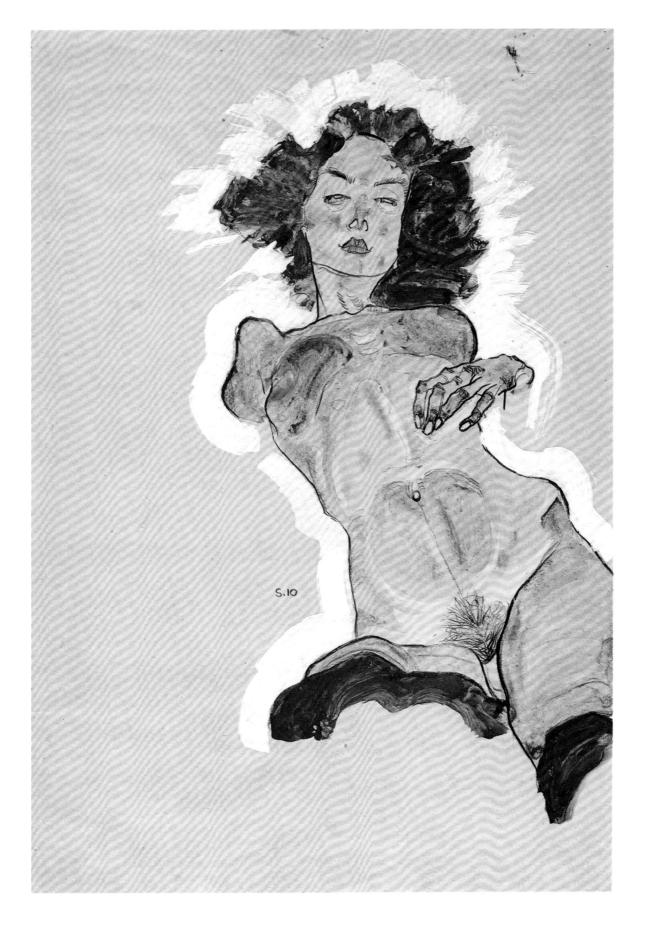

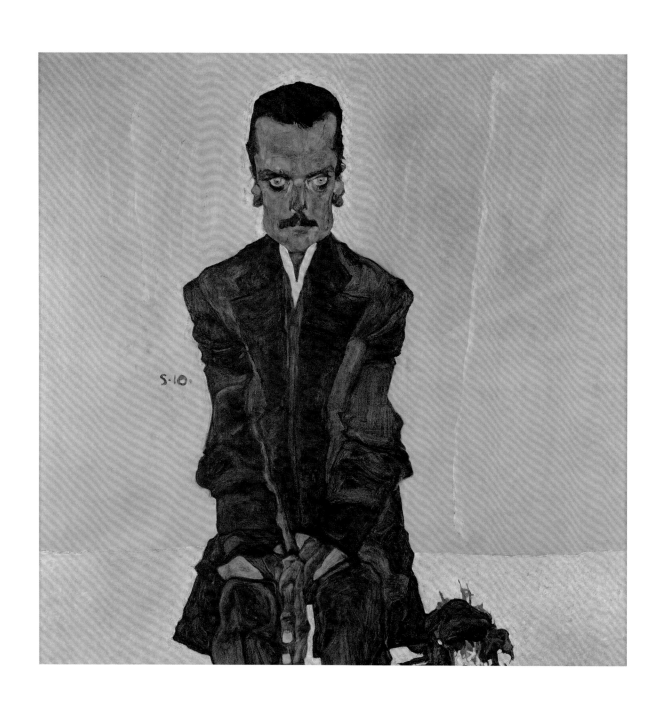

에두아르트 코스마크의 초상
Portrait of Eduard Kosmack
1910년, 캔버스에 유채, 99.8×99.5cm
빈, 벨베데레 궁전

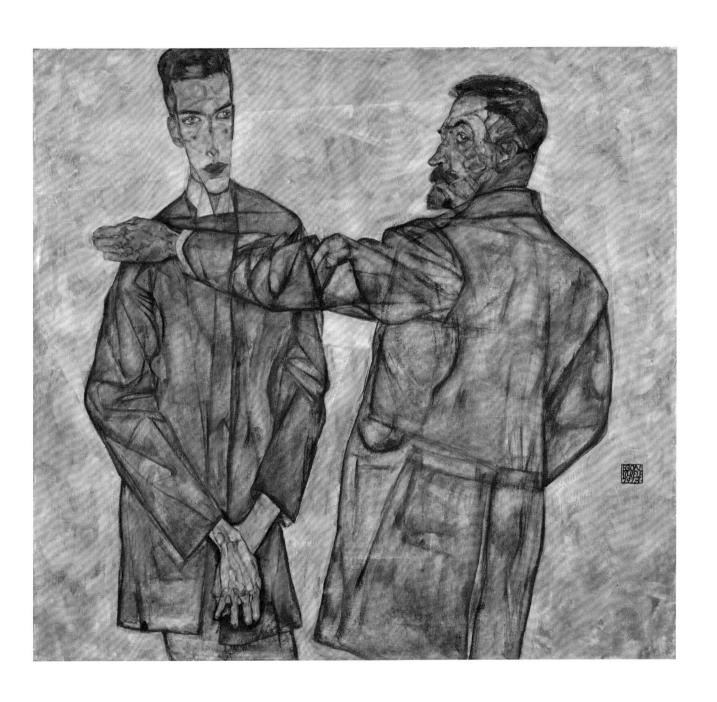

하인리히 베네슈와 그의 아들 오토 베네슈의
초상
Double Portrait of Heinrich Benesch and
His Son Otto
1913년, 캔버스에 유채, 121×131cm
린츠, 렌토스 현대미술관

미메 반 오젠(손목을 들어 올린 누드)
Mime van Osen (Nude with Wrists Raised)
1910년, 수채와 목탄, 37.8×29.7cm
그라츠 노이에 갤러리, 요하네움 박물관

리 살페트리에르 병원의 신경병리학 담당 정교수로 재직한 샤르코는, 비록 신체적으로는 아무런 흔적을 남기지 않더라도 히스테리는 매우 심각한 병임에 틀림없으며, 이제까지 흔히 생각했던 것처럼 단순한 '연극'이 아니라는 것을 증명해 보이려는 야심을 지니고 있었다. 그리고 그는 최면기법을 이용해서 실제로 이를 증명해 보이는 데 성공했다. 미리 준비된 암시를 통해 남녀 환자 모두에게 히스테리성 마비 증세를 일으키는 데 성공한 것이다. 이때 마비 상태는 신경체계의 균열에 의한 외상성 히스테리로 인한 마비와 동일하다. 하지만 샤르코는 마비와 히스테리성 수축 증세를 정신적 외상에 따른 결과로 연결하지 못했음은 잘 알려진 사실이다." 이 점에서는 요제프 브로이어와 지그문트 프로이트의 출현을 기다려야만 했다. 1885년 청강생으로 샤르코의 강의를 들은 두 청년은 히스테리 발작은 무의식적인 판타지에 의한 신경 분포와 관련 있음을 깨달았다. 샤르코는 "모든 병리적 현상은 육체의 표면을 통해 외적으로 드러난다"는 원칙에서 출발하여, 모든 현상을 관찰하고 기록하며 비교하는 의사의 눈은 더할 나위 없이 소중한 도구라고 생각했다. 그렇기에 프로이트는 샤르코를 가리켜 '시각적'이라고 평가했다.[40]

샤르코는 히스테리 발작이 진행되는 데는 일정한 규칙이 있으며, 이를 네 단계로 구분했다. 첫째, 간질성 단계. 둘째, 광대성 단계. 이 단계에서는 특정한 동작이 아닌 몇몇 동작이 나타나는데, 그중에서 특히 척추를 활처럼 뒤로 젖히는 아치형 움직임이 있다. 셋째, 열정적 태도를 보이는 단계. 넷째, 헛소리 또는 히스테리성 실신 단계. 마지막 단계가 가장 극적인 단계로, 여러 가지 동작과 표정을 통해 히스테리 환자들은 자신들이 보는 환영을 마치 조형예술적인 포즈로 드러낸다. 샤르코나 리셰는 이러한 동작들을 데생의 도식이나 일련의 사진으로 고착화했으며, 이는 표정의 문법책 같은 역할을 했다. 그런데 이 두 명의 의사는 놀랍게도 그와 너무도 유사한 현상이 미술사상 여러 작가에게서 발견된다는 점에 주목했다. 화가들의 그림을 통한 신들린 자들에 대한 연구는 『예술에서의 악마성』(1887)이라는 제목으로 출판되었는데, 특히 루벤스의 〈성 이냐시오 로욜라의 기적〉(1617)에 등장하는 신들린 인물이 히스테리 발작을 일으킨 자와 같은 표정을 짓고 있다고 하여 눈길을 끈다. 1901년 10월, 알베르티나에서 루벤스 회고전이 열렸는데(이로써 빈과의 관계가 한층 돈독해진다), 루트비히 헤베시는 이 전시회를 보고 "분리주의자와 루벤스, 이들의 공통점은 무엇인가?"라는 주제를 놓고 열띤 토론을 벌였다. 루벤스가 신경증과 히스테리를 앓고 있는 자를 놀랄 만한 사실성에 입각하여 묘사했다는 것이 이에 대한 결론이었다. 그렇지 않다면 이 인물이 결코 샤르코와 리셰의 저서에 등장할 이유가 없을 테니까![41]

환자들의 이미지를 미술사에 나타난 신들린 자들의 그림과 비교하면서 자료를 만든 샤르코는 히스테리의 상징적 구조를 놓쳤을 뿐 아니라 히스테리 환자의 발작 증세를 심미적 경험의 대상으로 삼았다. 때문에 그는 여러 번씩 되풀이해서 특별히 '아름다운' 몇 가지 사례에 대해 언급했다. 또한 이들의 연구에서는 질병을 미학적 대상으로 변질시키고 있음도 드러난다. 저자들이 히스테리는 병적인 증세가 아니라 표현을 위한 수단이라는 관점에서 연구해야 한다고 주장하는 대목이 바로 여기에 해당한다.[42] 이들의 주장에 따르면, 히스테리는 일종의 예술품이며 히스테리 환자는 여배우에 해당한다. 그러므로 여배우가 취하는 행동거지의 총집합은 신경이 빚어내는 순수한 예술인 것이다. 프로이트는 샤르코의 강의를 듣던 중에 무대에서 공연하는 사라 베른하르트를 몇 차례 보았는데, 비극적인 연기와 분

모자를 쓴 남자의 초상(에르빈 도미니크 오젠)
Man in a Felt Hat (Erwin Dominik Osen)
1910년, 수채와 검은색 초크, 45×31cm
개인 소장

위기를 표현하는 자태로 유명했던 이 배우의 동작이 매우 희한했음을 기억했다. 그녀의 연기야말로 병적인 증세를 신경예술로 변모시켜 가장 고귀한 문화적 영역으로 승화한 대표적인 사례라고 할 수 있다. 비록 연기라는 방식을 통해 간접적으로 표현되었지만, 이렇듯 히스테리 환자들의 행동이 미술에도 영감을 주었던 것이다. 샤르코와 리셰의 히스테리 미학은 이때 처음 알려지게 되었으며, 서서히 변모를 거듭하다가 1928년 3월 루이 아라공과 앙드레 브르통이 만든 잡지 「초현실주의 혁명」에 "히스테리 발견 50주년을 기념하는" 조소 섞인 논문을 발표하면서 그 정점에 도달한다.[43]

이러한 개별적 사실들을 좀 더 광범위한 문화적 맥락에 놓고 본다면, 데생이나 사진을 통해 신들린 사람들이나 히스테리 환자들의 표정을 기록하고자 했던 샤르코와 리셰의 시도는 19세기까지는 거의 회화의 주제로 활용되지 않고 오히려 금기시 되었으며, 부정적인 관점에서만 언급되던 주제를 미학적 관심의 대상으로 끌어올리는 시도의 출발이었다고 평가할 수 있다. 이들이 택한 방식은 병리학에 대한 관심이 빚어낸 비공식적이고 과학적인 측면과 반순응주의적인 태도를 보여주는데, 이 같은 태도는 보들레르나 위스망스 같은 작가의 글에서도 자주 만날 수 있다.

막스 노르다우 같은 비평가는 퇴폐(Entartung)[44]라는 치명적인 개념을 유포했는데, 이 개념은 잘 알 수 없고 병적인 모든 요소들을 거부하는 구실을 제공했다. 이 개념 탓에 실레도 자신의 작품을 방어해야 할 필요에 직면했다. 1912년 5월 뢰슬러는 예술을 이해하지 못하는 속물들이 '분노'에 들끓어 토해낸 함성을 비난했다. 이들은 실레의 작품에 대해 공포감을 느낀 나머지 이렇게 행동했던 것이다. "실레의 몇몇 작품에는 인간의 내면, 차마 들여다보고 싶지 않아 꼭꼭 숨겨 놓으려는 부패하고 타락한 인간의 내면이 그대로 드러나 있는 것이 사실이다. 에곤 실레는 창백한 안색, 고통스러운 미소를 담고 있는 인간의 얼굴을 그렸으며, 이 얼굴들은 피에 굶주린 흡혈귀들을 연상시킨다. 악마에 시달리느라 영혼이 피폐해진 얼굴, 가면처럼 차마 표현하기 어려운 고통을 뒤집어쓰고 있는 얼굴, 그런가 하면 몽상과 불안, 명상, 열정, 악의, 선의, 따뜻한 정감, 냉정함 등 내면세계를 구성하는 모든 뉘앙스가 집약되어 있는 얼굴…… 이 얼굴들에 실레는 부패의 희미한 빛을 발하는 차디찬 눈동자를 그렸으며, 살갗 아래 대기 중인 죽음을 그렸다. 더할 나위 없이 천진무구한 태도로 그는 뒤틀리고 변형되었으며, 손톱 끝이 누렇게 뜬 손들을 그렸다. ……하지만 그가 변태적인 욕구 때문에 이 같은 그림을 그렸다고 생각하면 그건 완전히 오산이다……."[45]

이쯤에서 나름대로의 결론을 내려보자. 실레는 인간의 표정과 자세를 주된 관심사로 삼은 예술가다. 그가 그린 표현력 풍부한 인물들에서는 페이소스가 진하게 풍겨져 나온다. 즉 일상적 의사소통 매체를 통해서는 잘 드러나지 않지만 경련이나 감정의 격한 분출, 찡그림 등을 통해서 표현할 수 있는 것들을 실레는 그려 보였던 것이다. 그의 이러한 방식은 빈을 관류하던 아르 누보의 양식적인 인물들이 보여주는 타성적이고 진부하게 정형화된 모습에 대한 거부를 의미한다. 그렇지만 실레의 예술 역시 인간에게 아무런 돌파구를 제시하지 못한 것도 사실이다. 인간은 내내 전지전능한 정서의 손아귀에서 놀아나는 무력한 꼭두각시 같은 존재로 남아 있었던 것이다.

노이렝바흐에 있는 화가의 침실
(노이렝바흐에 있는 나의 거실과 침실)
**The Artist's Room in Neulengbach
(My Living Room, My Bedroom in
Neulengbach)**
1911년, 목재 패널에 유채, 40×31.7cm
빈, 역사 박물관

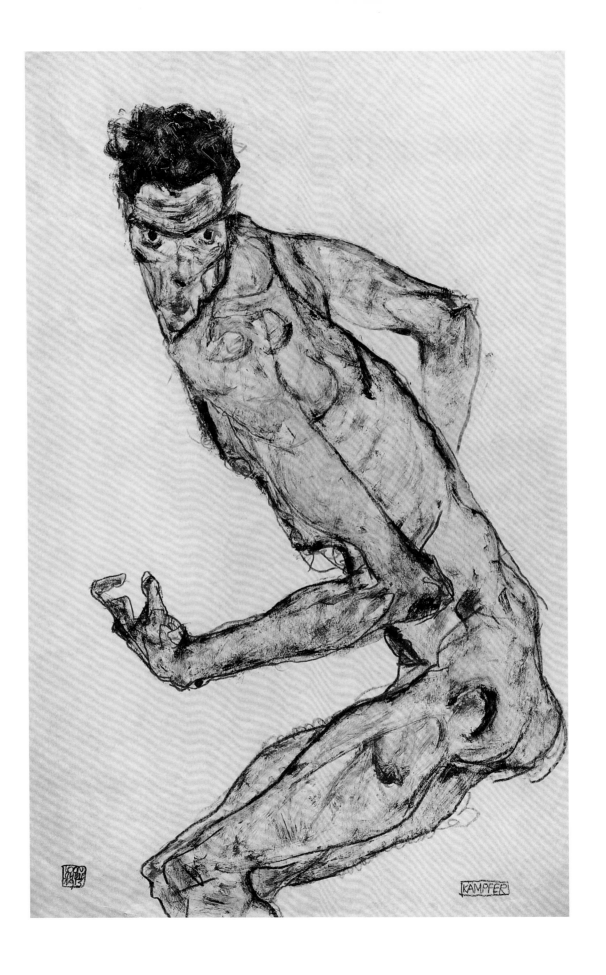

실레의 작품에 나타난
예언자적 상징주의

실레가 감옥에서 그린 비극적인 작품들로 잘 알려진 '노이렝바흐 사건'은 장기적인 관점에서 볼 때 그에게 어떠한 부정적인 영향도 끼치지 않은 것으로 보인다. 사건이 있은 직후 몇 달 동안 카르텐과 트리에스트 지방을 여행하면서 작업량이 줄었던 것은 사실이지만, 그렇다고 그가 나쁜 기억을 지워버리기 위해서 여행했다고 보기는 어렵다. 오히려 그는 여행이 주는 즐거움을 만끽했으며, 여행에서 어느 정도 휴식을 취할 수 있었다. 또한 그의 경력이 그 일로 심한 타격을 받지도 않았다. 실레는 1월에 부다페스트에서, 2월과 3월에는 뮌헨에 있는 한스 골츠의 집과 빈의 하겐분트에서 각각 전시회를 가진 후, 퀼른에서 열리는 중요한 전시회인 '존더분트'에 3점의 작품을 출품할 예정이었다. 1912년부터 이미 신진 미술품 수집가로 부상한 사람들이 그의 작품에 관심을 가져오던 터였으므로, 잘만 되면 그의 재정 상태도 호전될 수 있는 기회였다.

오스카 코코슈카의 후원자이기도 한 프란츠 하우어를 통해 실레는 사업가인 아우구스트 레데러를 알게 되었다. 레데러는 실레에게 귀요르에 와서 성탄절을 함께 보내면서 그의 아들인 에레히의 초상화를 그려달라고 부탁했다. 실레가 귀요르에서 어머니와 뢰슬러에게 보낸 편지를 보면, 그가 레데러 집안처럼 예술에 조예가 깊은 가문의 이해 속에서 지내는 나날이 얼마나 행복했는지 잘 드러나 있다. 또한 레데러 집안의 우아하고 섬세한 분위기에 그의 기분이 크게 좌우되었음도 알수 있다. 그다지 넉넉하지 못한 집안에서 태어나 한창 젊은 나이였던 실레는 이곳에 머무는 동안 자신이 직접 만든 탈부착 종이 칼라를 착용하고, 첫 월급은 멋진 의복을 사는 데 써버리는 등 타고난 패션 감각을 유감없이 발휘했다. 일상생활의 걱정거리에서 벗어나 "금단추가 달린 회색 제복을 입은" 하인들이 항상 그의 시중을 들어주기 위해 대기하는 생활에 상당히 감격했던 것 같다.[46] 유난히 멋부리기좋아하는 젊은 신사 실레와 철저하게 절제된 생활을 해야 했던 실레 사이에 존재하는 모순은 그가 1914년에 발표한 자만심 가득한 일련의 사진 자화상에서도 드러난다. 이 점에 대해서는 뒤에서 다시 이야기하도록 하자.

1913년은 실레의 외적인 성공이 눈에 띄는 한 해였다. 그는 클림트가 회장을 맡고 있는 오스트리아 예술가협회 회원으로 받아들여졌으며, 중요한 여러 전시회에 참가했다. 빈 분리파의 '흑백 작품전', 하겐의 '포크방 미술관 전시회', 뮌헨의 '한스골츠 화랑 전시회' 등이 여기에 해당된다. 골츠와 뢰슬러 덕분에 그의 몇몇 작품은 함부르크, 브레슬라우, 드레스덴, 슈투트가르트, 베를린 등지에도 소개되었다. 베를린에서 실레는 표현주의를 추구하며 정치적으로는 좌파를 지향하는 「악티온」(55쪽)의 창시자이자 편집자인 프란츠 펨페르트의 눈에 띄었다. 펨페르트는 그에게 연속적으로 작품을 주문했으며, 1916년에는 잡지 한 권 전체를 실레 특집으로 꾸미기도 했다. 코코슈카가 헤르바르트 발덴의 「슈투름」 잡지에 소개되었던 것과 마찬가지로, 실레도 지명도 높은 언론 매체를 통해 자신의 재능을 알릴 수 있는 기회를 잡았던 것이다.

1914년 봄, 「악티온」의 작업으로 고무된 실레는 뢰슬러의 충고를 받아들여 로베르트 필리피에게 판화 수업을 받는다. 하지만 이 수업은 두 달 만에 끝나 버렸

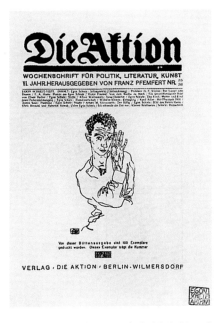

정기 간행물 「악티온(Die Aktion)」의 실레 특집호 표지
1916년 9월, 제6권, 제35/36호

격투사
Fighter
1913년, 구아슈와 연필, 48.8×32.2cm
개인 소장

다. 실레가 가장 좋아하는 기법, 즉 자유분방하고 다른 그 누구보다도 월등히 잘 다루는 데생 기법에 비해 판화는 낯설거니와 몹시 까다롭고 지루한 작업이었다. 어쨌든 이렇게 해서 17점의 판화 작품이 태어나게 되었다. 이 작품들을 보면 그가 판화 기법에도 얼마나 재능이 있으며, 또한 얼마나 빨리 이 기법을 습득했는지 금방 알 수 있다. 〈고뇌〉 같은 작품이 좋은 예이다.

　실레는 판화보다 사진에 훨씬 흥미를 느꼈으며, 이따금씩 스스로 사진 찍기를 즐겼다. 그렇지만 그에게 이 기법은 결코 독립적인 예술 기법이 되지 못했으며, 데생이나 회화를 대체할 수 없었다. 그런데도 자화상 그리기를 좋아했던 실레는 이 기법을 즐겨 사용했으며, 사진 촬영을 위해 매우 독특한 연출도 마다하지 않았다(7쪽). 안톤 요제프 트르치카나 그의 아틀리에 이웃인 요하네스 피셔가 찍은 초상화 사진을 보면, 실레가 자신의 데생이나 회화 작품에서 자주 보이는 포즈로 사진을 찍었다는 것을 알 수 있다. 실레는 자신을 단순히 생명도 없는 기계의 피사체로만 생각하지 않았고, 얼굴 표정이나 자세를 극도로 양식화함으로써 스스로를 예술 작품으로 변모하고자 했던 것이다. 그러니 그가 몇몇 사진에 수정을 가한 것도 그리 놀라운 일은 아니다. 그는 여러 차례 수정한 이 사진에 자신의 서명을 남겼다. 거의 모든 초상화에서 자신의 값어치를 매우 잘 알고 있는 우아한 자태의 청년을 발견할 수 있다. 그는 때로 초상화 안에서 댄디풍으로 인상을 찌푸리는가 하면, 이내 몽상에 잠기며 진지한 표정을 짓지만 그 어떤 경우에도 작업 중인 예술가라는 인상은 풍기지 않는다. 이러한 특징은 실레의 이중 사진 초상화에서 특히 부각된다. 이 사진은 서로 다른 각도에서 찍은 두 사진을 합성한 것이다(18쪽).

　반면 다른 사진의 경우, 특히 피셔가 1915년에 찍은 사진에서는 그의 의도가 덜 분명하게 드러나므로, 약간의 나르시시즘 외에는 다른 아무것도 읽어낼 수 없다. 피셔의 사진은 예술적 관점에서 볼 때, 전체적으로 그다지 까다롭지 않은 작품들이 대부분이다. 그렇더라도 그의 사진은 실레라는 사진 수집가가 어떠한 인물이었는지를 알려준다는 점에서는 상당히 흥미롭다. 어떤 사진에서 실레는 '빈 공방'이 제작한 서재 앞에 서 있는데, 이 사진을 통해서 우리는 마치 알리바바의 동굴 같은 곳으로 들어가게 된다. 그 동굴에서 우리는 작은 영국 국기를 비롯해 동양 판화, 특히 일본 판화 같은 민속적·이국적인 풍물들과 만난다. 소문에 의하면 실레가 수집한 일본 춘화(春畵)들은 빈에서 제일 값이 나갔다고 한다.[47] 이 외에도 '청기사' 그룹의 책력 같은 것도 이 동굴에서 뒹굴고 있었다. 이러한 사물들은 귀중한 것일 수도 하찮은 것일 수도 있는데, 어쨌든 실레에게 영감을 주는 물건들이었다는 점에서 흥미롭다.

　여기서 우리는 에곤 실레라는 인간의 한 면모를 발견하게 된다. 그는 잡다한 물건에 호기심을 느끼며, 여행을 좋아하고, 잘난 척하는 편이며, 멋내기에 무척 관심이 많은 남자였던 것이다. 그런데 그 '이면'에는 우울하고 애수에 젖은 예술가가 자리잡고 있다. 그의 작품들은, 적어도 1914년 내지 1915년까지 제작된 작품들은 니체의 『차라투스트라는 이렇게 말했다』를 연상시키는 수수께끼 같고 상징적인 제목들을 달고 있다. 1913년 데생 중에서 〈예언자〉 〈부름〉 〈격투사〉(54쪽) 등의 제목은 주술적인 경배 의식에 관여하는 인물들을 상기시킨다. 〈임종의 순간〉(73쪽) 〈추기경과 수녀〉 〈은둔자〉 〈환상과 운명〉 등은 실레가 삶과 죽음이라는 근본적인 주제를 신비주의적이고 종교적인, 혹은 유사 성화 같은 방식으로 다룬 작품들의 제목이다. 실레는 "나는 현대예술이란 존재하지 않음을 잘 알고 있다. 예술이란

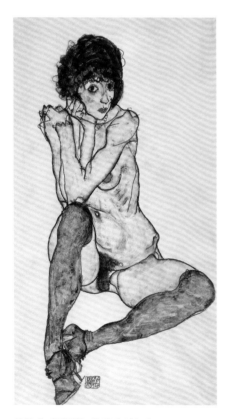

무릎에 팔꿈치를 댄 앉아 있는 누드
Seated Woman with Elbows on Knee

1914년, 연필과 구아슈, 48×32cm
빈, 알베르티나 미술관

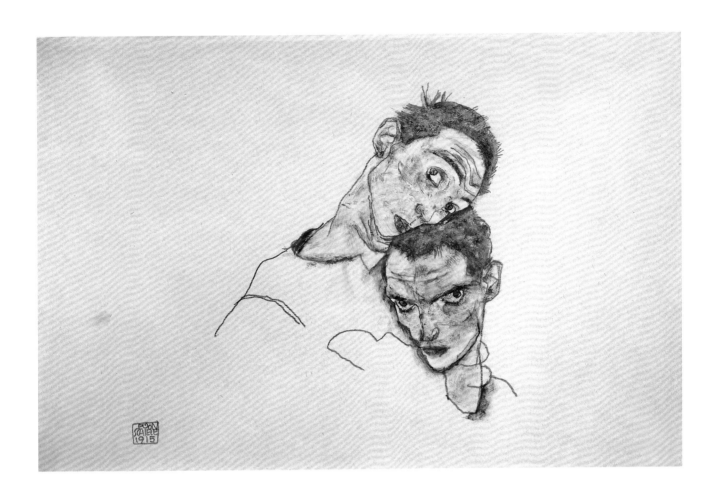

두 개의 자화상
Double Self-Portrait
1915년, 구아슈, 수채, 연필, 32.5×49.4cm
개인 소장

단 하나이며, 그 예술은 영원하다"고 썼다(1911).[48] 이는 현실을 보여주는 그의 방식이 인상파 화가들처럼 망막에 비친 구체적인 영상을 재현하는 것도 아니고, 현재의 지평에만 국한되어 있지도 않음을 천명하는 말이다.

실레는 스스로를 신비주의에 가까운 내면 성찰력을 지닌 일종의 사제이며 예언자로 간주했으며, 이 성찰력은 그에게 예언자적인 환영을 보고 이를 그림으로 표현할 수 있게끔 해준다고 믿었다. 실레가 매우 고양된 문체로 쓴 자작시에 이 같은 태도가 잘 나타나 있다. "예술가는 무엇보다도/거대한 영적 재능이다/상상할 수 있는 모든 자연적인 현상을/여러 관점으로/표현하는 자…… 예술가들은 쉽게 느낄 수 있다/전율하는 거대한 빛./열기./생물체의 숨결/나타남과 사라짐…… 그들은 선택된 자들이다./대지의 여신의 열매/가장 뛰어난 인간들. 그들은 쉽게 감동하며/자신들만의 언어로 말한다./……도대체 천재란 무엇인가?/그들의 언어는 신의 언어이다/그들은 속세에서도 천국에서 산다./이 속세는 그들에게 천국이다./모든 것은 노래이며/신을 닮았다…… 그들이 하는 말은 모두/토대를 세워야 할 필요가 없다./그저 말하면 된다./그렇게만 하면 되는 것이다. —왜냐하면 그들에게는 재능이 넘치기 때문이다./그들은 발견자들이다. 신성하고 재능 있으며/전지전능하며/겸손하게 사는 사람들./이들과 반대되는 사람은 산문적인,/일상의 사람들이다."[49]

실레의 이 같은 견해는 예술가를 일종의 예언자나 성인 또는 순교자(19쪽)로 간주하던 19세기 전통 속에 편입될 수 있다. 유사 종교 집단인 분홍십자가단의 영향

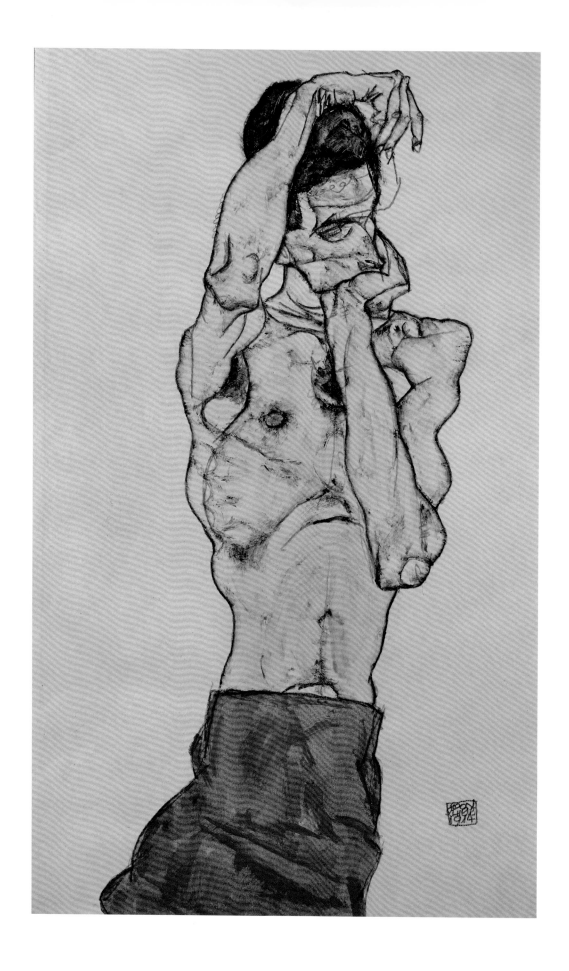

을 받아 〈실망한 자들〉 〈선택받은 영혼들의 길〉 〈선택받은 자〉 등의 신비주의적이고 비관적인 작품을 그린 페르디난트 호들러와도 일맥상통한다.

　　앞서 인용한 실레의 작품들을 만족스럽게 해부하기는 쉽지 않지만, 이 작품들에는 보통 한 명 내지 두 명의 인물이 등장한다. 이 인물들은 이야기가 있는 맥락 속에 편입되지 못한다. 그림의 내용과 의미는 인물들의 행동이나 사건을 통해서 분류되지 않는다. 그림이 지닌 의미는 전적으로 감정과 그에 대한 표현 영역에 머무르며, 이를 명확한 개념으로 옮겨 쓰기란 거의 불가능하다. 1912년 실레는 자신이 쓴 한 통의 편지에서 〈계시〉라는 작품을 설명한다. 애석하게도 이 작품이 지금 어디에 있는지 알 수 없다. 실레가 자신의 작품에 대해 설명하는 경우가 많지 않으므로 이 편지는 그의 생각을 이해하는 데 큰 도움이 된다. "친애하는 E. 박사님, 〈계시〉! 잘 알고 계시는 어떤 사람의 계시! 그 사람은 시인일 수도, 예술가일 수도, 박학다식한 사람일 수도, 혹은 심령술사일 수도 있습니다. 당신은 유명 인사가 자기 주위에 행사하는 영향력을 느껴보신 적이 있으십니까? 여기 그런 사람이 있습니다. 이 그림에서 빛이 뿜어져 나와야 합니다. 육체에는 그들만이 지닌 빛이 있고, 육체는 그 빛을 먹고 삽니다. 육체가 타오릅니다. 더 이상 밝게 빛나지 않습니다. 등을 돌린 사람은? 일부는 유명 인사의 초상화를 보여주어야 합니다. 그래서 그 사람에게서 영향을 받는 사람은 그 앞에 무릎을 꿇습니다. 그는 두 눈을 감고 봅니다. 그는 해체됩니다. 그에게서 오렌지 빛깔 혹은 다른 빛깔의 빛이 생겨납니다. 그 빛이 너무도 충만하기 때문에 엎드린 자는 최면에라도 걸린 듯 더욱 큰 존재 속으로 흘러듭니다. 오른쪽은 모든 것이 빨강-주황, 빨강-밤색입니다. 왼쪽에는 그와 닮은 존재가 자리잡고 있는데, 본질적으로 다른 이 존재는 오른쪽에 있는 인물과 맞먹습니다. (양전기와 음전기가 만납니다.) 이것은 가장 작은 존재, 즉 무릎을 꿇은 존재가 점차 더 큰 존재, 광채를 내고 있는 큰 존재 안으로 녹아 들어감을 의미합니다. 자, 이상이 내 작품 〈계시〉에 대한 설명입니다. 에곤 실레."[50]

　　이러한 유형의 작품을 제작하기 위해 실레는 정사각형 또는 그와 유사한 형태를 선택했는데, 이는 작품의 내용에 가장 어울리는 형태라고 생각했기 때문이다. 정사각형은 공간적인 방향성을 가지고 있지 않기 때문에 작품의 주제를 가운데로 집중시키며, 그 주제를 지엽적인 위치로 격하시키지 않을 뿐 아니라 주제를 서열에 따라 구조화할 수 있도록 해준다. 이러한 집중력은 하나 또는 여러 개의 주제를 일정한 상태로 고정시키는 장점이 있다. 즉 주제를 움직이지 않도록 한 곳에 고정시키며, 그를 에워싼 주변 환경에서 주제를 고립시킴으로써 주제를 한층 돋보이게 하는 것이다. 3차원 공간의 시각적인 주변부에 놓였을 때보다 이 인물들은 좀 더 확실한 회화적 면분할 체계 속에서 팽팽하게 긴장하게 되는 것이다. 이 면은 거의 기하학적 형태로 분할되어 각기 다른 색으로 구분된다. 이는 클림트의 장식적인 베일을 입체파를 연상시키는 추상적 방식으로 재해석한 것으로 볼 수 있다. 방향 지향성이 없는 형태와 공간을 해체시켜 등가의 평면으로 만들어진 화면은 금방이라도 부서질 것 같은 느낌, 인물들이 공중에 매달려 있는 듯한 느낌을 불러일으킨다. 이러한 불안한 상태는 회화적 긴장감을 통해 한층 공고해진다. 1915년에 그린 〈수평비행〉이 이 같은 근본적이고 항구적인 비전을 보여주는 가장 완벽한 예라고 할 수 있다.[51]

　　뢰슬러를 비롯한 실레의 찬미자들은 초상화적 면에서나 신비주의적 관점에서 지극히 독특한 작품들을 가리켜 "몽유병 환자의 직관이 서려 있는 창작품", "자신

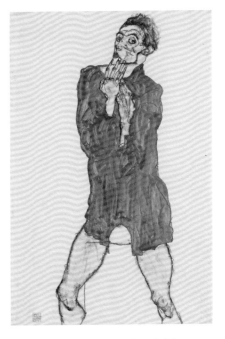

무릎까지 내려오는 셔츠를 입은 자화상
Self-Portrait with Shirt,
Knee-Length Portrait
1914년, 연필과 구아슈, 48.5×32cm
슈튜트가르트 국립미술관

빨간 수건을 두른 누드
Standing Male Nude with Red Loincloth
1914년, 연필, 수채, 구아슈, 48×32cm
빈, 알베르티나 미술관

의 이성적인 판단보다 훨씬 우월한 작품을 제작하는 데 성공"했다는 말로 극찬했다.[52] 반면 프리드리히 스테른 같은 실레에 대해 회의적인 비평가들은 "지나치게 독창적이고, 난해한 작품 제작에 목마른 나머지 최근에 등장한 사조 중에서 가장 추악한 입체파를 모방하는 일도 마다하지 않는다"고 비난했다.[53]

모성애의 이미지를 강조한 작품들도 예언자적인 상징주의 부류로 분류할 수 있다. 자화상이나 '니체적' 주제를 다룬 작품들도 그랬듯이, 이 부류의 작품들을 전통적인 의미의 인물화 범주에 대입시켜 이해하기란 곤란하다. 수수께끼 같은 이 작품들은 실레와 어머니의 관계에서 비롯된 구체적인 문제들을 알지 못하고서는 이해하기 어렵다.

1908년에 처음으로 실레는 〈어머니와 아이〉(74쪽)라는 주제를 전통적인 맥락에 포함될 수 있는 방식으로 접근한다. 하지만 그는 이미 첫 작품에서부터 매우 개성적인 색채로 이 주제를 해석하고 있다. 아마도 실레는 엘레나 룩슈-마코브스키가 1903년에 그린 아들 페터가 나오는 자화상의 영향을 받았을 수도 있다. 엘레나가 자신과 아들의 관계를 성모라는 오랜 주제 속에 편입함으로써 보다 보편적으로 승화된 작품을 선보인 것과는 대조적으로, 실레는 이 주제를 완전히 주관적인 관심사로 다루었다. 그에게는 전통적인 주제가 아마도 무의식적이었겠지만, 어머니와 자식 간에 위계질서를 부여하는 구실을 제공한 셈이었다. 거의 형체가 드러나지 않은 여인은 짙은 색 외투로 몸을 감싸고 있으며, 그녀의 뒤쪽에서 어렴풋한 후광이 퍼져 나온다. 여인의 두 눈에서 마술적인 광채가 발산된다. 반면 여인의 무릎에 앉아 있는 아이는 여인과 대조적으로 훨씬 또렷한 빛에 휩싸여 있으며, 여인보다 더 구체적인 형태를 지니고 있다. 여기서 '구체적'이라는 단어는 단순히 사실주의적인 의미가 아니라 구체화된 빛의 출현이라는 의미로 이해해야 한다. 어머니의 존재는 빛을 제공하는 근원이며, 아이에게 이르러서 그 빛이 구체화되어 나타난다는 말이다. 훗날 실레가 털어놓은 이야기에 따르면, 그림에 등장하는 아이는 빛의 구체화된 현현으로, 어머니는 빛을 만들어내는 자연의 힘으로 간주했다고 한다. 이 경우에는 당시 널리 퍼져 있던 개념이 청소년 방식으로 이해된 것이라고 볼 수 있으나(이는 오토 바이닝거가 1903년에 펴낸 『성과 성격』에 의해 의사-철학적으로 합리화됐다고 볼 수 있다), 이후에는 실레와 어머니 간의 갈등 형태로 나타난다.

실레의 어머니는 한동안 망설이던 끝에 빈 미술가협회의 회원이 되고 싶어하는 아들의 욕망을 매우 적극적인 방식으로 지지한다. 아마도 어머니는 이 문제로 실레가 오스트리아 철도 회사 계통의 '안정적인' 직업을 갖길 원한 그의 후견인 레오폴트 치하체크에 맞서서 싸워야 했을 것이다. 아들에게 거처와 최소한의 생활비를 마련해주려면 그럴 수밖에 없었다. 하지만 어느 모로 보나 실레는 보은의 미덕이 철철 넘치는 아들은 아니었던 것 같다. 스스로 예술적 소명을 지니고 태어났다는 강박 관념에 사로잡힌 실레는 어머니의 희생을 당연하다고 생각했으며, 특히 아버지의 죽음으로 자신이 집안의 호주가 된 이후로 이러한 태도는 더욱 확고해졌다.

뢰슬러가 쓴 실레의 『회고록』에 의하면, 실레의 어머니는 성격이 매우 모질었기 때문에 아들을 헤어나기 어려운 절망 상태에 빠뜨렸던 것 같다. 실레가 자기 어머니에 대해 늘어놓은 불만을 뢰슬러가 지극히 편파적으로, 아니 어쩌면 사실과 전혀 다르게 기록했을 수도 있는 다음과 같은 대목이 있다. "나는 도저히 이해할 수가 없습니다. 왜, 어째서 어머니는 내가 당연히 받을 권리, 아니 요구할 권리가 있다고 생각하는 대로 대우를 해주지 않는 거죠? 다른 사람도 아닌 친어머니

발리
Wally
1912년, 구아슈와 연필, 29.7×26cm
개인 소장

서 있는 에디트 실레의 초상
(줄무늬 드레스를 입은 에디트 실레)
Portrait of Edith Schiele, Standing
(Edith Schiele with a Striped Dress)
1915년, 캔버스에 유채, 180×110cm
헤이그 시립미술관

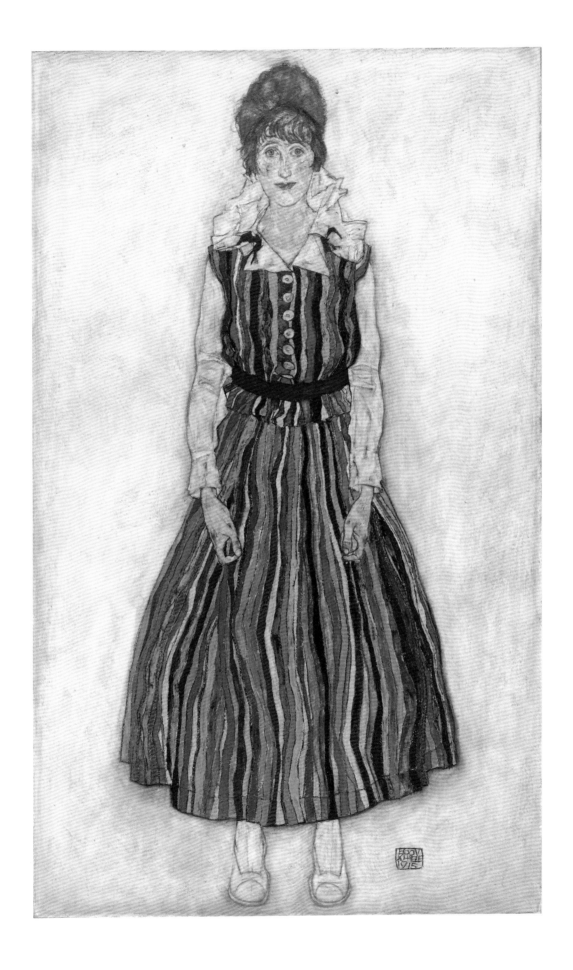

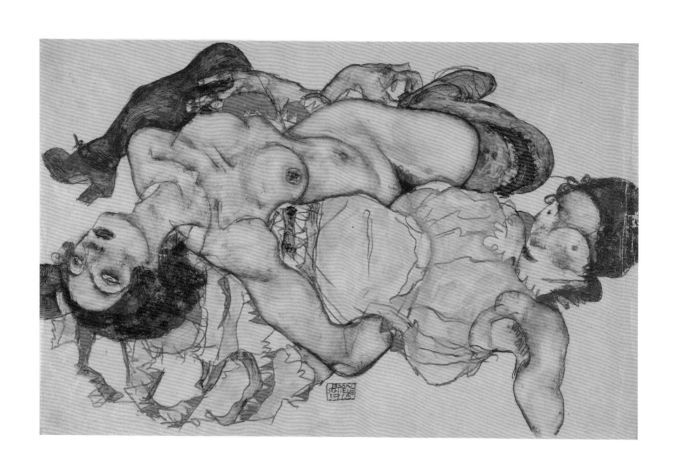

여자 연인
Female Lovers
1915년, 구아슈와 연필, 32.8×49.7cm
빈, 알베르티나 미술관

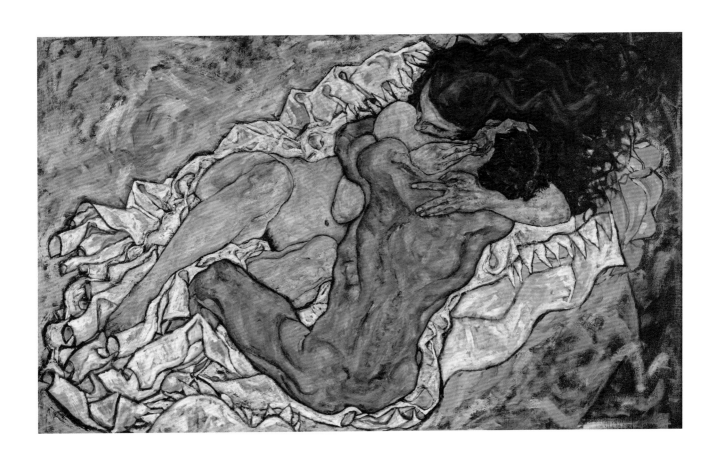

포옹(연인 II ; 남자와 여자)
The Embrace (Lovers II, also:
Man and Woman)
1917년, 캔버스에 유채, 100×170cm
빈, 벨베데레 궁전

가 어떻게 그럴 수 있죠? 난 정말 슬퍼요. 그리고 너무 괴로워서 견디기 힘들 지경이에요. 어떻게 이런 일이 있을 수 있는지 도무지 이해할 수가 없어요. 이건 자연에 반하는 일이에요. 어머니라면 자기 안에서 자라나고, 자기를 통해 숨을 쉬고, 음식을 먹고, 성장한 자식이 자기에게서 떨어져 나가 독립적인 인간이 되더라도 그 인간을 자신의 일부로 생각하고, 그렇게 대해줘야 하지 않을까요. 그런데 유감스럽게도 나의 어머니는, 내가 비록 생각하는 방식이 매우 달라도 여러 면에서 어머니를 많이 닮았고, 어머니의 피와 살을 받았는데도 전혀 그렇지 않아요. 어머니는 나를 전혀 모르는 사람 대하듯 하세요. 난 정말 가슴이 너무 아파요."[54]

사실 남편의 죽음 이후 궁해진 살림살이 때문에 무수히 많은 희생과 좌절을 경험했을 어머니는 아들에게서 좀 더 지원을 받고 싶었을 것이다. 아니, 아들이 요구 사항만 줄여주어도 좋았을 것이다. 어머니의 관점에서 보면, 예술가가 되겠다는 일념 때문에 아들이 경박하고 무덤덤하게 생활하는 게 그다지 마음에 들지 않았을 듯하다. 한편 실레는 어머니에게 자기를 위해 거의 무조건적으로 희생하고, 자신의 말에 순종해줄 것을 요구했으니 당연히 갈등이 있을 수밖에 없었다. 이 두 사람의 관계에 대해 도덕적으로 어떻게 평가를 내리는가는 별개의 문제이며, 어쨌든 실레는 이 갈등 관계로 인해 매우 독창적인 방식으로 어머니를 형상화한 게 사실이다. 실레는 이 갈등 관계를 주제로 한 일련의 작품을 계획했는데, 1910년과 1911년 사이에 그려질 예정이었던 이 작품들의 제목은 많은 생각할 거리를 제공해준다. 1910년 실레는 첫 번째 작품으로 〈어머니의 죽음 I〉(70쪽)을 그렸다. 이어서 그는 〈천재의 탄생〉〈처녀 시절의 어머니〉〈장모님〉 등을 그릴 예정이었다. 뢰슬러에 따르면, 실레는 〈천재의 탄생〉(또는 〈어머니의 죽음 II〉, 1911)만 제대로 완성했다고 한다.

주제만 놓고 볼 때, 〈어머니의 죽음〉이나 〈천재의 탄생〉은 모성과 죽음의 공포가 밀접하게 연결되어 있는 상징주의 전통과 맥을 같이한다. 그러나 상징주의는 이 주제를 매우 감상적이고 감동적으로 다루었으며, 막스 클링거가 제작한 〈죽음에 대하여 II〉(1885-98) 같은 작품이 그 좋은 예에 해당한다. 이러한 전통과 비교해볼 때, 실레의 〈어머니의 죽음 I〉은 가장 절망적으로 이 주제를 다룬 경우에 해당된다고 할 수 있다. 에바 디 스테파노도 지적했듯이, 이 그림에서 실레는 여자들에 대한 혐오감과 어머니에 대한 콤플렉스를 표현하고 있다. "흙을 닮은 색과 밤을 상징하는 검은색이 화면을 지배한다. 비록 어린아이는 아직 살아 있지만, 숨이 끊어져 버린 어머니라는 운명의 지배를 받고 있다. 아이는 어두운 화면과는 대조적으로 별과 같은 밝음을 지니고 있으며, 어머니의 몸은 그를 초월하는 항성처럼 보인다."[55]

어머니를 주제로 한 실레의 작업은 개인적 갈등을 예술로 승화시킨 표현임과 동시에 갈등을 넘어서는 긍정적인 방법이었음은 그가 정한 제목에서도 드러난다. 1915년까지 실레는 '어머니와 아이'라는 주제 아래 여러 변주 작품을 내놓았다. 이 작품들을 통해서 우리는 그가 내내 씁쓸한 마음을 지니고 있었음을 알 수 있다. 1911년의 〈임신한 여인과 죽음〉(72쪽)에서 다시 다룬 이 주제는 훨씬 염세주의적으로 해석되고 있다. 한편 1914년의 〈눈먼 어머니〉와 〈젊은 어머니〉(또는 〈눈먼 어머니 II〉)에서는 불행한 임신이라는 주제로 변모되고 있다. '눈먼'이라는 말은 여러 의미를 담고 있는데, 그중에서도 특히 눈먼 사랑, 즉 사랑의 부재를 암시하기도 한다. 실레는 어머니에게 사랑이 없음을 비난했다. 1910/11년에 제작 예정이던 연작의

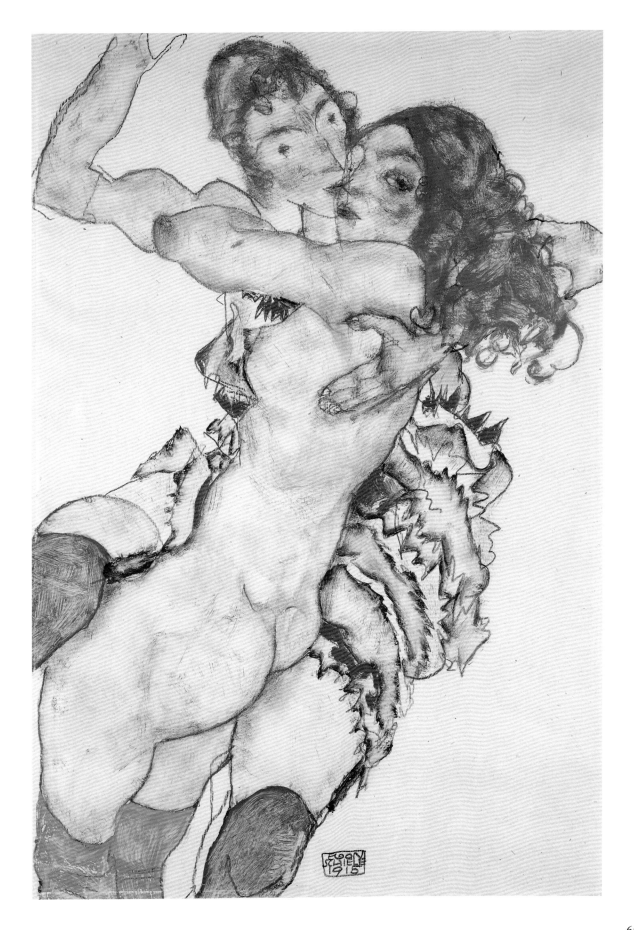

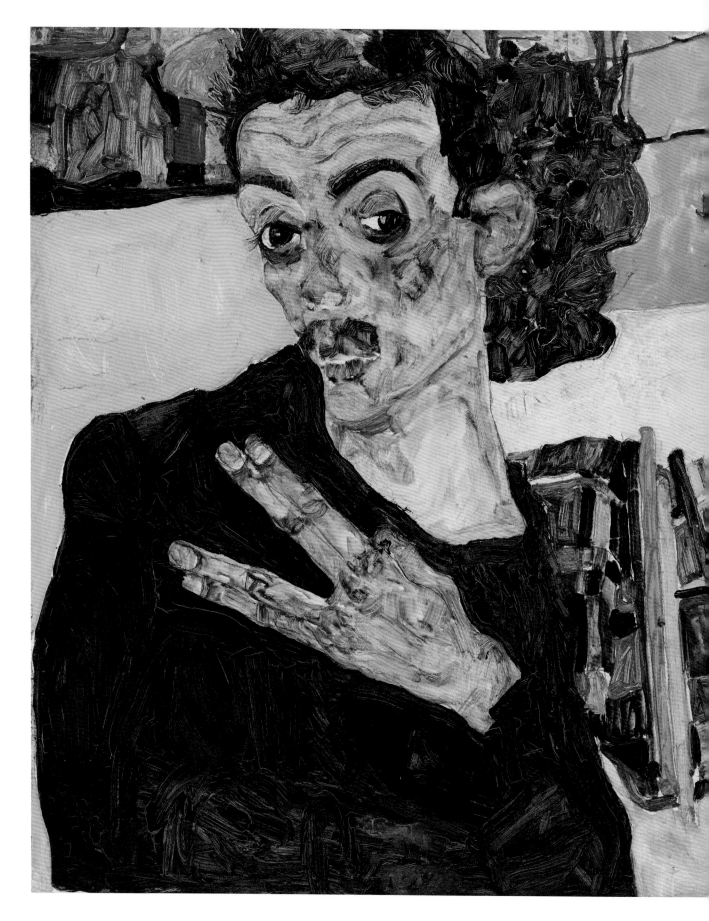

검은 꽃병이 있는, 손가락을 벌린 자화상
Self-Portrait with Black Clay Vase and Spread Fingers
1911년, 나무에 유채, 27.5×34cm
빈, 역사 박물관

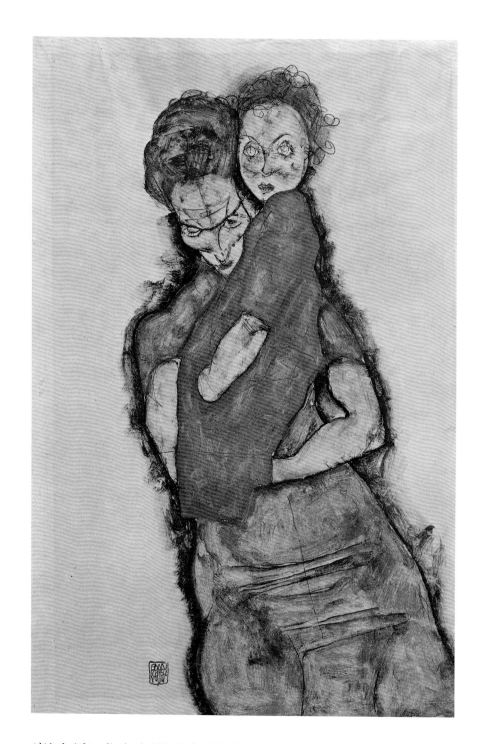

어머니와 아이
Mother and Child
1914년, 구아슈와 연필, 48.1×31.9cm
개인 소장

포옹
Embrace
1915년, 엠보싱을 넣은 접합가공지에 연필, 수채,
51.8×41cm
빈, 알베르티나 미술관

일부인 〈장모님〉의 진정한 주제 역시 사랑의 부재라고 보아도 틀리지 않을 것이다. 실레가 어머니에게 보낸 편지를 보면, 이 같은 해석이 가능하다. "사랑하는 어머니, 내가 안정된 생활을 하기 위해 어머니께 요구한 사항들에 대해 아직 아무런 결과가 없고, 어머니가 그 어떤 도덕적 판단에서도 벗어나 진실하고 새로운 삶을 살 수 있도록 내가 제안한 것들이 아무런 변화를 가져오지 못했다는 사실은 나를 '감금'할 뿐 아니라(실레는 감금이라는 단어가 아니라 가슴 아프게 한다는 말을 쓰려고 했던 것으로 보인다), 나의 말을 좀더 잘 수용하는 다른 사람에게 그처럼 남자답고 지도력 있으며 책임감 있는 제안을 해보고 싶다는 마음이 생겨나게 합니다. ……내 생각에

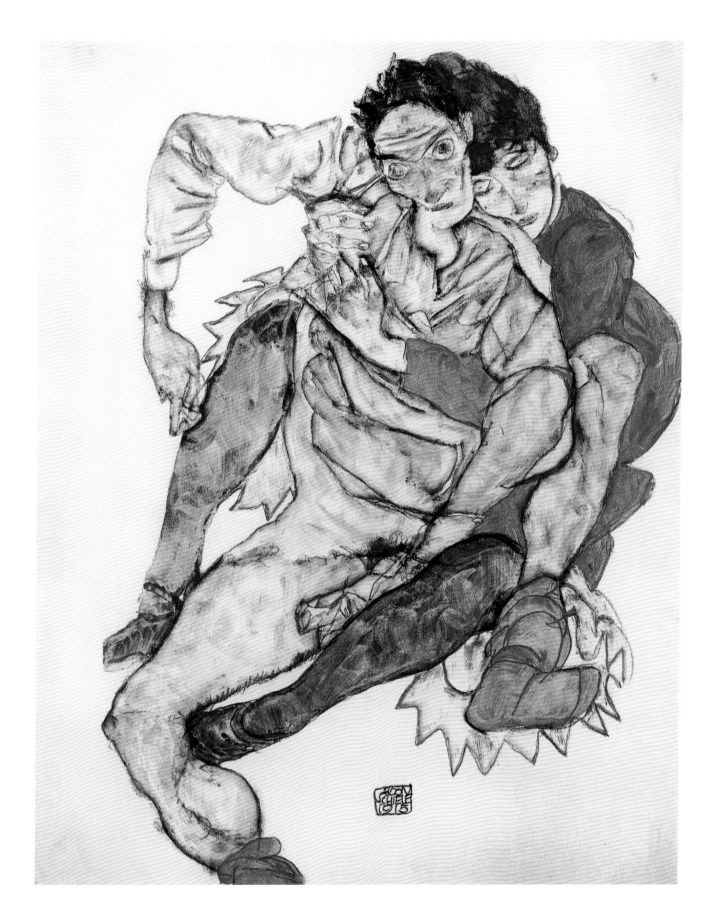

어머니는 이제 순수한 기쁨의 눈으로 세상을 바라보며, 그 세상에서 결실을 맛보며, 세상에 내재해 있는 의지, 독립적인 뿌리를 뻗어내리는 의지를 받아들이고 싶은 나이에 도달했습니다. 다시 말해, 이제는 분리해야 할 때가 됐습니다. 물론 가장 크고 아름답고 값지고 순수하고 귀한 결실은 바로 나 자신입니다. 나의 의지에 따라 가장 아름답고 고귀한 가치는 나의 속에서 하나를 이룹니다. 인간이라는 사실 하나만으로도 그렇습니다. 나는 자기 몸이 썩어서 영원히 살 수 있는 후손을 남기는 열매가 될 것입니다. 그러니 그런 나를 낳으신 어머니의 기쁨은 얼마나 크겠습니까?"[56]

편지에는 이 내용 외에도 가족 간의 불화나 여동생 멜라니의 고칠 수 없는 나쁜 성격에 대한 부정적인 평가 등이 씌어 있다. 같은 해 어머니는 아버지의 무덤을 소홀히 한다는 신랄한 핀잔을 담아 실레에게 편지를 보냈다. "너는 많은 돈을 쓸데없이 낭비하지 않았느냐. 너는 다른 걸 할 시간은 있어도 네 어미한테 할애해줄 시간이라고는 없지. 하나님께서는 너를 용서하실지 모르겠지만, 나는 절대로 그렇게 못한다. ……도대체 누가 너를 그렇게 바꾸어 놓았단 말이냐. ……난 네

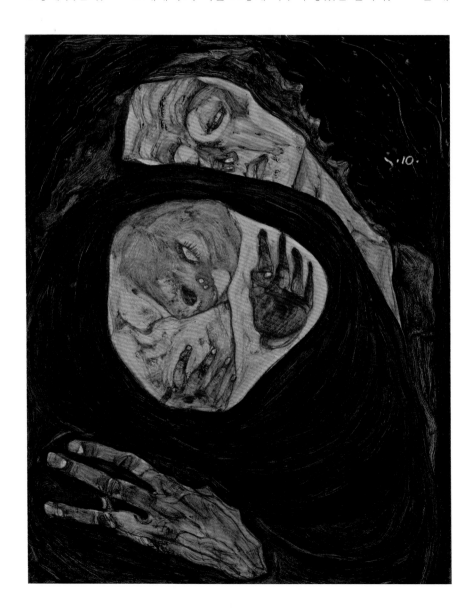

어머니의 죽음 I
Dead Mother I
1910년, 목재 패널에 유채, 연필, 32.1×25.8cm
빈, 레오폴트 미술관

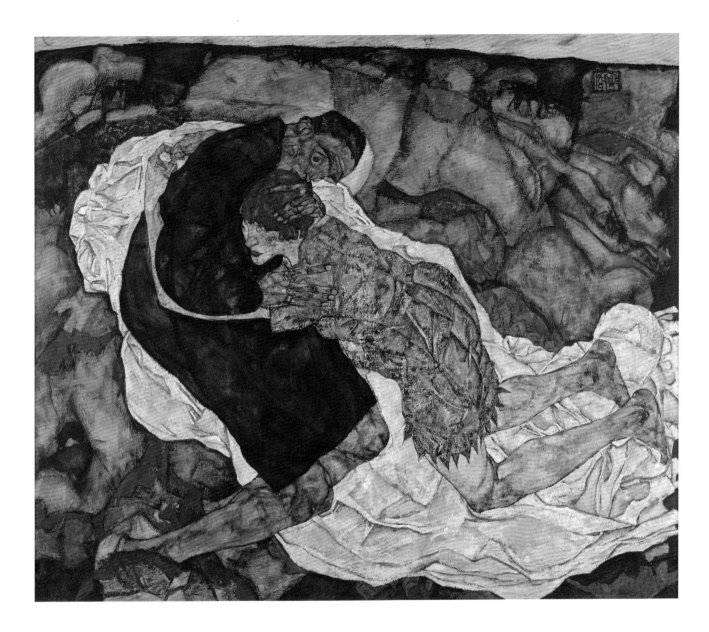

죽음과 젊은 여자(남자와 젊은 여자; 얽혀 있는
사람들)
**Death and the Maiden (Man and Maiden,
also: Entwined People)**
1915년, 캔버스에 유채, 150×180cm
빈, 벨베데레 궁전

녀석을 저주한다. 어미의 저주가 너를 그냥 놓아두지 않을 것이다……"⁵⁷ 실레가
어머니에게 보낸 답장에서는 겉으로 모든 것을 너그럽게 이해한다는 투의 상처받
은 나르시시즘 외에 다른 내용은 눈에 띄지 않는다. "사랑하는 어머니, 나는 어머
니 말을 전부 인정합니다. 아니 그러고 싶은 마음이니 믿어주세요. 하지만 어머니
도 너무하시네요……. 전 인생을 즐기고 싶습니다. 그렇기 때문에 전 창작을 하는
겁니다. 그걸 못하게 저를 방해하는 사람들은 불행해질 겁니다. 아무도, 그 누구
도 나를 도와주지 않았습니다. 나는 누구에게도 빚지지 않았습니다……"⁵⁸ 이렇
듯, 특히 마지막 문장에서, 실레는 결정적으로 스스로 예술가임을 내세우며 예술
가로서의 정체성만을 내세운다. 이 정체성 때문에 그는 가정에 대한 의무를 힘겨
워했으며, 예술가로서의 소명에 제한을 가하는 굴욕적인 처사로 받아들였다. 더
욱이 그는 예술가로서의 소명을 남자로서의 신성한 삶의 원칙으로 여겼으며, 여
자는 거기에 복종하기만 하면 된다고 믿었다. 실제로 실레는 여동생 게르티에게
그가 지닌 남성으로서의 권위를 행사했다. 실레는 친구인 안톤 페슈카의 자식을

임신한 여인과 죽음(어머니와 죽음, 수도승과 임신한 여인)
Pregnant Woman and Death (Mother and Death, Monk and Pregnant Woman)
1911년, 캔버스에 유채, 100.3×100.1cm
프라하 국립미술관

가진 여동생에게 성년이 된 다음에야 비로소 결혼할 것을 허락했다. 엄밀한 의미에서 그다지 권위적이지 않은 실레였지만, 에디트 하름스(61쪽)와 결혼하기 위해 정부인 발리 노이칠(60쪽)과 헤어질 때에는 세간의 평가에 무심한듯하면서도 무척 신경을 썼다. 실레는 1914년 초부터 같은 층에 살고 있던 양갓집 규수인 에디트 하름스와 아델레 하름스 자매를 사귀기 시작했다. 창가에 서서 괴상한 포즈를 취하거나 인디언 함성을 질러 아가씨들의 주의를 끈 다음, 그녀들에게 함께 산책이나 소풍을 가자고 초대하는 식이었다. 그는 아가씨들의 엄한 어머니에게 자신의 초대에 특별한 뜻이 없음을 증명하기 위해 때로 애인 발리를 함께 초대하기도 했다.

이들의 교류는 이렇게 평범하게 시작했지만, 1915년 2월에 접어들면서 실레는 에디트에게 마음이 크게 기울기 시작했다. 뢰슬러에게 보낸 2월 16일자 편지에서, 실레는 "나는 상당히 괜찮은 결혼을 하고자 합니다. 상대는 발리가 아닌 것만은 틀림 없습니다"[59] 라고 썼다.

실레는 4년 동안 발리 노이칠과 동거했다. 발리는 그가 에로틱한 데생을 그릴 때 가장 선호한 모델이었다. 그녀는 그의 걸작 여러 점에서 등장한다. 발리는 실레가 크루마우에서 추방당했을 때도, 노이렝바흐 사건 때도 내내 그와 함께였으며, 그와의 생활을 기정사실화하고 있었다. 뢰슬러의 기억에 의하면, 실레가 그녀를 히칭 카페에서 만나 아무런 말도 없이 편지 한 통을 내밀었는데, 그 편지에는 실레가 발리, 에디트와 함께 1년에 한 번 한 달 가량 유람 여행을 떠날 것을 약속한다는 내용이 적혀 있었다![60] 물론 발리는 한 남자와 두 여자가 함께 사는 이 해괴한 동거 제안을 거절했다. 에디트가 그 같은 제안을 받아들일 까닭이 없다는 점

임종의 순간
Agony
1912년, 캔버스에 유채, 70×80cm
뮌헨, 노이에 피나코테크

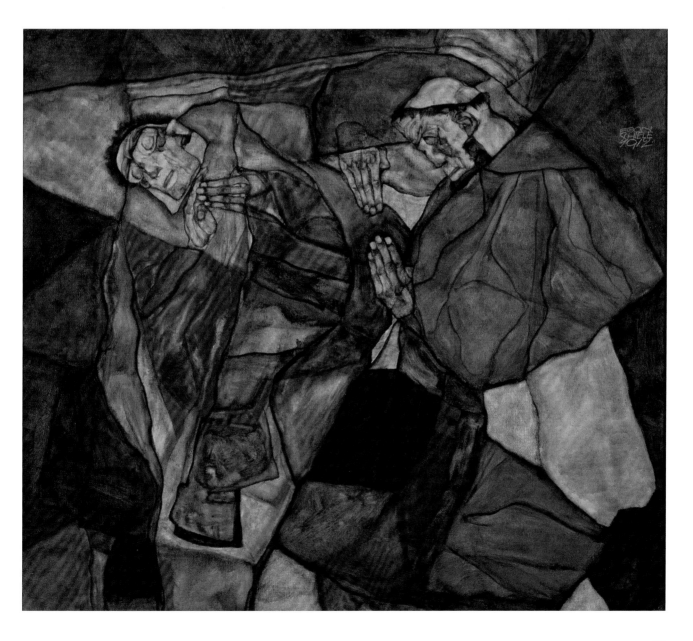

도 그녀의 거절 이유 중 하나였다. 실제로 에디트는 초기부터 매우 강한 질투심을 보여 태도를 분명히 하라고 실레를 종용하던 터였다. 실레와 헤어진 후 발리는 적십자사에 들어가 일하다가 1917년 달마시아 지방에서 성홍열에 걸려 죽었다. 그녀는 실레와 헤어진 다음, 그를 다시 만난 적이 한 번도 없었다.

당시는 제1차 세계대전 중이었으므로, 실레와 에디트는 실레에게 동원령이 떨어지기 며칠 전인 1915년 6월 17일 서둘러 결혼식을 올렸다. 실레는 발리와 결별하고 에디트를 선택한 데 대해 어떠한 기록도 남기지 않았지만, 정상적이고 중산층다운 삶을 살고 싶은 마음이 크게 작용했을 것이다. 1914년에서 1915년에 그린 작품들을 보면 그가 상당 기간 망설였으며, 한 여자와의 독점적인 관계가 아닌 두 여자와의 조화로운 삶을 꿈꾸었음을 알 수 있다. 그렇기에 그는 여러 번에 걸쳐 에로틱한 분위기가 물씬 풍기는 젊은 여자들끼리의 포옹 장면을 그렸다(62, 65쪽). 지나친 구체적 설명을 피하기 위해 한 여자의 얼굴은 희미하게 윤곽만 그리고 눈을 연상시키는 점들을 찍어놓는 것으로 마무리했다. 그의 이러한 작품은 모딜리아니의 선적인 그림과도 약간 닮았으나, 인물들이 나무 인형 같은 얼굴을 하고 있어 쉽게 구별된다.

하지만 그는 〈죽음과 젊은 여자〉(1915; 71쪽)에서 발리에게 진실한 마음으로 이별을 고한다. 이 작품은 내일을 기약할 수 없는 사랑하는 연인 사이의 절망적인 포옹을 보여준다. 노란색과 갈색이 어우러진 바탕 위로 초록빛 그림자가 지나가고, 구겨진 천 조각이 화면 전체에 펼쳐져 있다. 천의 흰빛은 마치 수의를 연상시키지만, 화면 전체에 흐르는 장식적인 분위기에 묻혀 수의가 주는 시각적인 효과는 상당히 누그러진다. 실레의 인물화를 특징짓는 화면 구성법에 의하면, 화면 속의 두 인물은 회화 표면에 둥둥 떠다니는 듯하다. 쉽사리 실레의 자취가 느껴지는 어두운 옷차림의 남자는 그에게 매달리는 여자 쪽으로 몸을 구부리고 있고, 여자의 이목구비는 발리를 상기시킨다. 등 뒤로 감싸 안은 여인의 두 손을 자세히 보면 손가락 하나만으로 연결되어 있을 뿐이다. 여인은 머리를 남자의 가슴에 기대고 있고, 남자는 왼손으로 여인의 몸을 부드럽게 안고 있지만 오른손은 이미 여인을 밀쳐내고 있다. 가장 밀접한 밀착과 어찌할 수 없는 거리감 사이의 괴리에서 느껴지는 긴장감은 남자의 표정에 집약되어 나타난다. 과장될 정도로 퀭하게 뚫린 눈구멍의 초점 잃은 눈동자에서는 절망감과 무력감이 교차한다.

이 작품을 통해 실레는 에디트와의 결혼으로 그가 겪을 수밖에 없었던 상실감에서 해방되었다. 그리고 결혼과 그에 따른 부르주아적 삶으로 인해 어머니라는 주제에 대한 실레의 입장은 변화를 겪게 된다. 이후 이 주제는 더 이상 그 자신의 어린 시절과 연결지어지지 않으며, 점차 자신의 비극적인 경험과도 거리를 두게 된다. 1915년에 시작하여 1917년에 완성한 〈어머니와 두 아이 Ⅲ〉(77쪽)는 갈등에서 벗어나 유희적인 느낌마저 준다. 이전 작품에서는 좌절된 형태로만 표현됐던 사랑과 보호에 대한 갈망이 이제 자신의 가정을 만든다는 희망의 빛으로 어두운 과거의 그늘을 비춘다. 이 작품에 등장하는 인물들의 얼굴에 여전히 남아 있는 슬픔은 두 아이의 옷과 아이를 덮어주는 이불에서 보여지는 밝고 따뜻하며 민속적인 색채를 통해 크게 줄어든다.

실레는 1918년의 〈가족〉(76쪽)에서 모성과 새로운 삶이라는 주제를 마지막으로 한 번 더 다룬다. 이 그림은 실레의 후기작 중에서 가장 중요한 작품이기도 하다. 이 작품은 실레라는 미술가의 자서전적 상황과 걸어온 궤적을 동시에 보여준다.

어머니와 아이(성모)
Mother and Child (Madonna)
1908년, 붉은색 초크, 흰색과 검은색 초크, 60 × 43.5cm
장크트푈텐, 니더외스터라이히 주립미술관

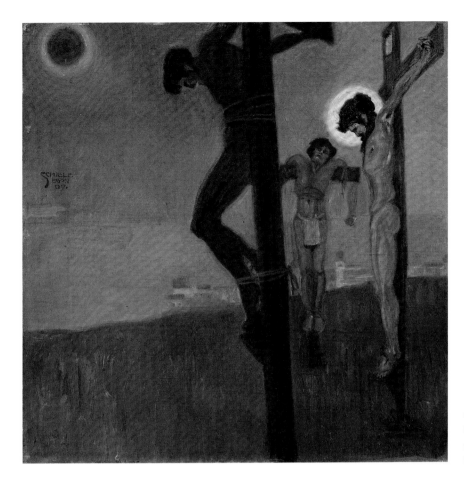

해 질 녘 십자형
Crucifixion with Darkened Sun
1907년, 캔버스에 유채, 42×42cm
개인 소장

이제까지 그의 작품에서는 거의 보이지 않던 매우 사실주의적 공간을 배경으로 벌거벗은 한 남자가 침대 또는 긴 의자 같은 물체에 앉아 있는데, 이 남자가 실레임은 어렵지 않게 알아볼 수 있다. 남자의 앞에는 젊은 여자가 쭈그리고 앉아 있으며, 여자의 다리 사이에 어린아이가 앉아 있다. 밝게 빛나는 두 어른의 몸과 이불로 덮인 아이의 머리가 침착하고 어두운 배경색과 대조를 이룬다. 이전 작품들과 달리 배경을 이루는 면은 여러 색으로 칠해지지 않았다. 이 그림에서 색채는 물체를 묘사하기 위해 사용됐으며, 이는 벗은 몸의 묘사에서 더욱 확실히 드러난다. 흰색과 노란색, 붉은색과 짙은 갈색 등을 사용했으나, 이들 색채는 미리 그려져 있는 사물의 윤곽선 안을 채우는 것이 아니라 육체의 볼륨을 창조하는 조형적인 역할을 수행한다. 색채는 사라지듯 슬쩍 표현하는 것이 아니라 볼륨감과 생동감까지도 나타낸다. 옆으로 늘어진 남자의 왼손 마디마디는 상세하게 묘사되지 않은 채 색채적인 가치로서 존재하며, 개별적 개체로서 이 작품의 '회화적' 가치를 느끼게 하며, 동시에 실레의 마지막 2년 동안의 작품세계를 관류하는 가치까지도 보여준다.

　　보다 사실주의적이며 덜 공격적인 회화 언어로의 변화는 어떤 의미에서 새로운 컨텐츠의 대두를 뜻한다고 할 수 있다. 이 작품이 무사태평이나 기쁨으로 충만하다고 할 수는 없으나, 이전 표현에서 보이던 극단적인 공격성이나 신경질적인 분위기와는 거리가 있다. 말하자면 극단주의가 보다 타협적인 화해 무드에게 자리를 양보한 셈이다. 극단적인 페이소스가 우수 또는 애수로 대체되었다고 말할

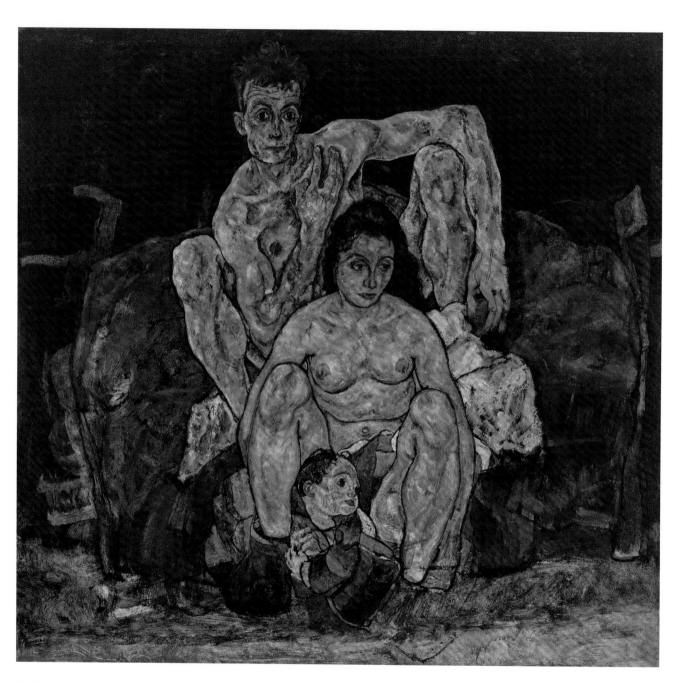

가족(몸을 웅크리고 있는 부부; 부부)
The Family (Cowering Couple, also:
A Couple)
1918년, 캔버스에 유채, 150×160.8cm
빈, 벨베데레 궁전

수 있다. 우수는 아무런 대답도 기다리지 않는다고 말하고 있는 듯한 여자와 남자의 치켜뜬 시선에서만 감지되는 것이 아니다. 화면 전체에 우수가 감돌고 있다. 화면 구성은 남자에서 여자를 거쳐 아이에 이르면서 점차 둥글어지고 숨기는 듯한 구상을 내포하고 있으며, 다른 한편으로 제각기 다른 곳을 향한 시선 때문에 움직임의 연속성이 차단되어 있다. 마치 새로운 탄생에 대한 신뢰와 희망에도 불

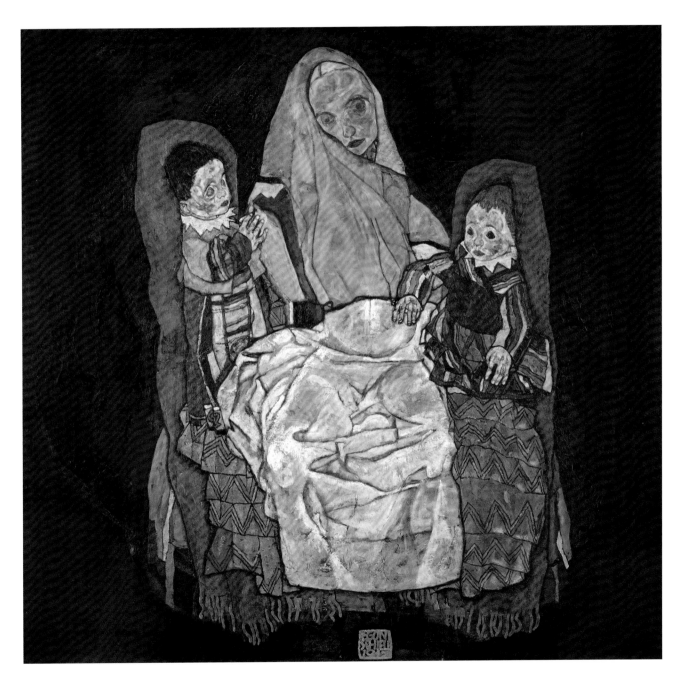

구하고, 실레 자신은 결코 이 기쁨을 맛보지 못할 거라는 예감을 하고 있는 듯한 느낌을 받는다. 1918년 10월 28일, 실레의 아내는 세상을 떠났다. 당시 그녀는 임신 6개월째로 접어든 상태였다. 실레는 아내가 아기를 가졌으며, 중병에 걸렸다는 소식을 아내가 죽기 바로 전날에서야 어머니에게 편지로 알렸다.

어머니와 두 아이 Ⅲ (어머니)
Mother and Two Children III (Mother)
1915–17년, 캔버스에 유채, 150×159.8cm
빈, 벨베데레 궁전

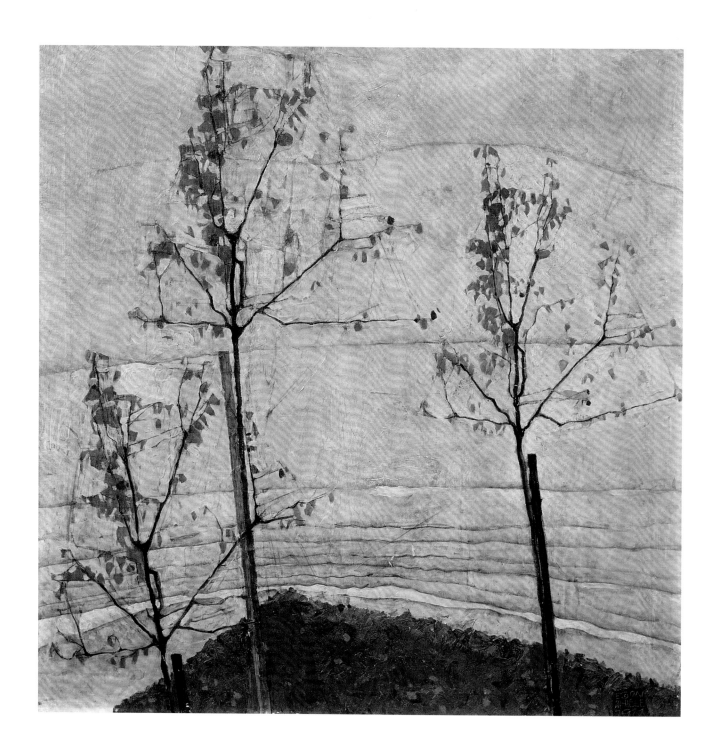

영혼을 담은 풍경

에디트와 결혼한 지 며칠 만에 실레는 전쟁 동원령을 받아 프라하로 떠났다. 에디트는 그를 따라 프라하로 가서 우선 파리 호텔에 머물렀다. 그 덕분에 실레는 서글픈 병영 생활을 그럭저럭 견딜 수 있었다. 솔직히 전쟁 기간 내내 실레가 처해 있던 상황은 최악은 아니었다. 훈련을 마친 다음 실레는 전선으로 보내지지 않았으며, 행정병 보직을 받아 복무 기간 내내 빈 근교에 머물렀다. 그래서 그는 자기 집에서 출퇴근하는 행운을 누렸다. 그렇지만 마침내 빈 시내로 발령을 받게 된 것은 1917년 일로, 여러 차례의 이동을 겪은 후였다. 1916년 초까지만 해도 그는 빈 남부 아체르스도르프에 주둔한 말단 병사 신세였다.

그해 봄, 그는 오스트리아 남부 뮐링으로 옮겨가서 러시아 전쟁 포로들의 통역병으로 복무했다. 같은 해 3월부터 11월까지 실레는 비교적 상세한 종군일지를 기록했는데, 그다지 중요한 내용은 눈에 띄지 않는다. 하지만 이 일기는 그가 체류했던 장소에 대한 지극히 상세한 묘사를 제공할 뿐만 아니라, 당시 시대적 상황에 처한 그의 정치적 견해를 보여준다. 몇 줄 안 되는 의견에 불과하지만 거기에 나타난 그의 견해가 매우 분명하므로 여기에 인용할 가치가 있다. 1916년 3월, 러시아 장교들과 이야기를 나눈 후 그는 다음과 같이 적었다. "항구적인 평화를 바라는 그들의 갈망은 나의 갈망과 다를 것이 없다. 또한 통일된 나라로 구성된 유럽을 건설하자는 나의 생각도 그들의 마음에 드는 것 같다."[61] 4월 4일자 일기를 보자. "나로 말하자면, 사는 장소, 즉 어느 나라에 사느냐는 나한테 전혀 중요하지 않다. 나는 항상 우리 적국 쪽으로 마음이 끌린다. 내가 보기에 적군의 나라가 우리 나라보다 언제나 더 흥미롭다. 그곳에는 진정한 의미의 자유가 존재한다. 그리고 우리 나라보다 사상가들도 더 많은 것 같다. 전쟁에 대해서는 뭐랄까, 무의미하게 허비되는 시간이 정말 아깝다."[62]

이처럼 전쟁에 대한 개인적인 주장은 명확하기 그지없으나, 사실 실레는 전쟁과 관계된 나라에 대해서는 거의 한 번도 자기 입장을 분명하게 표현한 적이 없었다. 그렇다고 그가 정치적으로 무관심한 사람이었던 것은 아니다. 그 증거로 실레가 정치적 활동을 많이 한 프란츠 펨페르트와 함께 일했으며, 그가 발행하는 「악티온」에 기고했다는 사실을 들 수 있다. 이 잡지에는 알베르트 에렌슈타인, 엘제 라스카 – 쉴러, 하인리히 만, 프란츠 베르펠 등이 필진으로 있었다. 덧붙여 실레는 막스 리베르만, 오스카 코코슈카 같은 몇몇 시인이나 화가들과는 대조적으로 전쟁을 찬양하는 축에도 끼지 않았다. 실레는 정치적 포퓰리즘이나 감상주의적 민족주의에 대해서 잘 알지도 못했거니와 이를 경멸하는 입장이었다. 그에게 전쟁이란 "수십만 명의 참혹한 죽음"과 동의어일 따름이었다. 비록 때때로 뜬구름 잡는 식의 신비주의에 경도되었지만, 그의 정신세계는 살아 있는 자아에 대한 열렬한 탐구, '개체화'와 분리할 수 없으며, 이 같은 탐구는 필연적으로 모든 형태의 집단주의, '영원한 제복 문화'에 대한 경멸을 동반했다. 그에게는 군인·공무원·교사·기생충 같은 부류·기술자·서기·민족주의자·애국자·경리 등등의 사람들이 모두 집단주의의 상징이었다.[63] 1911년에 실레는 뢰슬러에게 보낸 매우 시적인 편지에서 이미 이 문제에 대해 논쟁을 벌였고, 1914년 11월 전쟁 발발 후 몇 개

어린 과일 나무
Young Fruit Tree
1912년, 연필과 구아슈, 48×32cm
빈, 알베르티나 미술관

가을 나무 I
Autumn Trees I
1911년, 캔버스에 유채, 79.5×80cm
빈, 딕헨드 유증

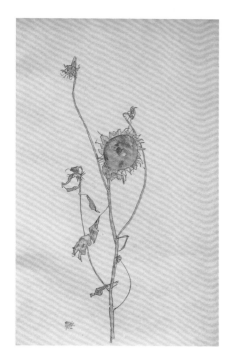

시들어 버린 해바라기
Withered Sunflower
1912년, 구아슈와 연필, 45×30cm
개인 소장

월 만에 여동생에게 보낸 편지에는 "1914년 이전에 벌어진 일들은 이미 다른 세계에 속한다"고 적고 있다.[64]

실레는 예술가란 사건이 일어날 것을 예견하고 이를 형상화하는 이중적인 재능을 가진 반면, 일반인들은 예술가가 예견한 사건이 일어난 다음에야 그의 작품을 이해할 수 있다고 믿었다. 이 같은 견해는 그에게 자기 만족이라는 기분 좋은 전율감을 맛보게 했다. 그런데 실레의 전기를 읽어 보면, 예언자적 페이소스를 지닌 그의 사상과 작품들을 전혀 새로운 관점에서 접하게 된다. 그의 이 같은 견해나 작품들은 아버지의 죽음처럼 어린 시절에 겪은 고통스러운 경험이 누적된 결과물이며, 이러한 경험들은 오래도록 그의 꿈에 등장했음을 이해할 수 있다.[65] 이런 관점에서 볼 때, 시인에 비길 만한 실레의 다음과 같은 문장은 매우 의미심장하다. "모든 사물은 죽어 있으면서 동시에 살아 있다."[66] 이 문장은 전쟁이 시작되기 전 그가 인생에 대해 가지고 있던 견해를 함축적으로 보여준다. 실제로 실레의 작품이 우울하고 고통스러운 분위기에서 벗어난 것은 1915년부터라고 할 수 있다. 마치 피로 범벅된 전쟁이라는 현실이 그의 고통에 찬 세계관을 완화하고, 이 참혹한 현실을 보상하고, 좀 더 건강한 세상을 보여주기 위해 예술가의 상상력이 동원되어야 함을 깨닫게 됐다고나 할까. 이러한 변화는 매우 단순하며 기교적인 구성으로 완성된 자연 풍경이나 도시 풍경을 담은 작품에서 두드러지게 나타난다.

풍경화나 정물화에서 시작된 이 같은 시도는 그 후 그의 작품 전체에 적용되었다. 클림트식의 장식적인 표현 시기를 잠깐 거친 실레는 자연을 그대로 재현하는 것이 아니라 식물이나 사물들이 점차 인간의 형태를 닮아가도록 작업하는 데 전념했다. 1913년 미술품 수집가 프란츠 하우어에게 보낸 편지에서, 실레는 자연을 대하는 그의 특유한 관점은 완성된 회화 작품은 물론이고 그에 앞선 데생에서도 이미 적용된다고 말했다. "저는 요즈음 열심히 연구하는 중입니다만, 제 생각에 자연을 그대로 베끼는 데생은 아무런 의미가 없어 보입니다. 저는 기억을 더듬어서 작업합니다. 내 작품들은 풍경에 대한 나의 관점을 보여줍니다. 현재 나는 산과 물, 나무들과 다른 식물들의 실제적인 움직임을 관찰하고 있습니다. 어디에서나 인간 몸의 움직임에 대해 기억합니다. 절제하기 어려운 기쁨이나 고통의 충동이 식물들에게서도 느껴진다는 말씀입니다. 데생만으로는 충분하지 않습니다. 색을 입힘으로써 새로운 이점들이 생겨납니다. 한여름의 나무 앞에서 가을 나무를 느끼기 위해서는 마음 깊숙한 곳에 자리한 영혼의 울림을 들어야 합니다. 나는 이렇게 우수의 느낌을 그리고 싶습니다."[67] 자연을 바라보는 실레의 이런 견해는 이미 1909년의 〈해바라기 II〉(81쪽)에서도 잘 나타난다. 같은 시기의 인물화와 마찬가지로 길고 허약해 보이는 해바라기는 단순히 화면을 장식하는 선의 체계 속에 포함되기를 거부한다. 줄기에서 늘어진 커다란 잎들은 마치 인간의 자세를 연상시키며, 실레가 말한 식물의 기쁨과 고통이 무엇인지를 보여준다. 폭에 비해 유난히 긴 화면 형태, 인간의 자세를 닮은 해바라기의 자태는 비극적인 감정을 그대로 반영한다. 실레처럼 순교자 성 세바스티아누스를 삶의 모델로 삼았던(93쪽) 게오르크 트라클이 아마도 이러한 자연관에 가장 접근했던 것 같다. 노년을 노래한 그의 시 〈해바라기〉를 보자. "오, 황금빛 해바라기,/죽음으로 깊이 향하고 있구나./굴욕으로 가득 찬 누이여/크나큰 침묵 속에서/헬리오스의 한 해가 지는구나/산속 같은 추위 속에서. 그는 입맞춤으로 창백하게 하네/떨리는 이마를/꽃들 한가운데에서/황금빛 우수에 잠긴/그는 정신을 지배하며/어둠의 침묵을 지배한다."[68]

해바라기 II
Sunflower II
1909년, 캔버스에 유채, 150×29.8cm
빈, 역사 박물관

이 같은 방식은 한 그루 또는 몇 그루의 나무가 화폭의 중앙에 놓여 중심이 되는 의미축을 형성하는 작품들에서 더욱 확실하게 드러난다(78쪽). 잎이 떨어져 나간 나무 한 그루가 회색빛의 차가운 화폭을 차지하고 서 있으며, 뒤틀린 가지들의 각진 자태는 표현주의적 춤 동작이 잠시 멈췄을 때의 움직임을 상기시킨다. 단순하다 못해 초라하기까지 한 주제를 가지고 실레는 실존의 서글픔과 덧없음을 은유적으로 보여주는 작품을 만들어 낸 것이다.[69] 실레의 이 작품에서, 그리고 인생의 바로 이 단계에서 가을 나무는 죽어가는 자연을 표현하는 동시에 영혼의 상태를 보여주는 상징 역할을 한다.

이 작품에 그려진 나무들과 이탈리아 화가인 조반니 세간티니의 〈나쁜 어머니들〉(84쪽)을 비교해 보면 실레에게서 어머니의 테마를 좀 더 용이하게 해석할 수 있을 것이다. 빈에서 열린 세간티니의 전시회가 커다란 성공을 거두자, 1902년 오스트리아 정부는 세간티니의 이 작품을 구입했다. '나쁜 어머니'라는 주제는 인디언의 시에서 영감을 받아서 형상화한 것으로 그는 같은 주제를 1891년의 〈풍요의 지옥〉에서도 다루었다. 문제의 인디언 시는 열반(Nirvana) 후에 펼쳐지는 무한한 공간, 어머니가 되기를 거부한 여인들이 받아야 할 형벌과 용서 등을 다루고 있다. 이 '나쁜 어머니들'은 죽은 후에 눈 덮인 사막을 정처없이 떠돌아다녀야 한다. "다섯살 때 친어머니가 돌아가셔서 계모 밑에서 불행한 어린 시절을 보낸 세간티니에게 모성애는 영원한 화두였다. 우리는 〈나쁜 어머니들〉의 전면에서 머리카락이 비쩍 마른 나뭇가지에 걸려 있는 여인의 몸과 만난다. 죽은 아기를 자기 가슴에 안은 여인은 회오리 같은 바람에 떠밀려 몸을 비튼다." 세간티니에게서 여자란 "번식을 할 수 있는 자 즉 어머니이며, 모성애를 거부하는 여자는 자신이 낳은 아이도 죽일 수 있다. 밤의 하늘을 향해 뻗어 올라간 뒤틀린 나뭇가지들, 나무는 비록 살아서 꿈틀대는 대지에 뿌리를 내렸다고는 하나, 추위에 떨다가 죽은 것 같다. 겨울밤의 추위로 뒤덮인 나무는 자신의 아이에게 사랑을 거부함으로써 죽음으로 몰아간 여인의 비정함, 뒤틀린 모성애를 상징한다."[70] 물론 실레가 그린 가을 나무는 세간티니의 작품을 직접적으로 모사한 것은 아니다. 그러나 형태나 색조의 유사성이 너무도 확연하기 때문에 실레가 이 그림의 존재를 알고 있었을 뿐 아니라, 나무가 표현하는 이미지 위에 이와 유사한 영혼의 상태를 덧붙였으리라고 추측할 수 있다. 실레의 나무 그림은 그가 어머니를 주제로 한 작품을 그리던 시기와 비슷한 시기에 그려졌다. 그러므로 죽어가는 나무의 이미지는 당시 실레의 심적인 상태와 밀접하게 연결되어 있는 매우 주관적인 감정을 반영하고 있다고 할 수 있다.

그러나 시간이 흐른 뒤, 1917년에 그린 〈네 그루의 나무〉(82 - 83쪽)에 이르면 그의 냉엄한 팔레트가 다시금 따사로워졌음이 감지된다. 그리고 '죽음을 상징하는' 배경 또한 빛이 넘나드는 풍경으로 변했다. 이를 두고 그가 갑작스레 격렬한 사랑의 감정에 사로잡혔다고는 할 수 없겠지만, 어느 정도 감정이 차분하게 가라앉았다고는 할 수 있다. 그렇다고 그의 작품에 흐르는 예언자적인 특성까지도 바랜 것은 아니다. 그가 보여주는 풍경은 현실적이지 않다. 수직적 · 수평적인 이미지가 지배하는 그의 '인위적으로 구성된' 풍경화는 전체적인 대칭을 어긋나게 하는 아주 작은 움직임에도 매우 의미심장하다. 네 그루 나무 중 나뭇잎이 거의 떨어진 한 그루는 의심할 여지없이 "한 여름의 나무 앞에서 느끼는 가을 나무의 우수"를 상기시킨다. 이 풍경화를 그리면서 실레는 공감각적 표현이 아르튀르 랭보나 게

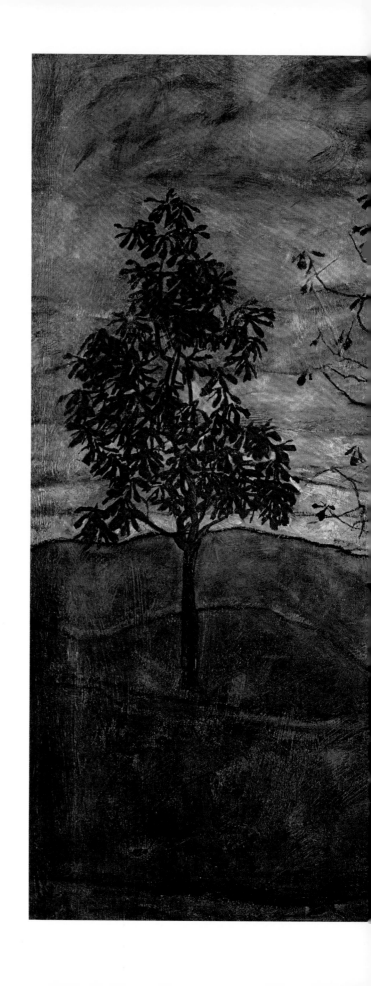

네 그루의 나무
Four Trees
1917년, 캔버스에 유채, 110.5×141cm
빈, 벨베데레 궁전

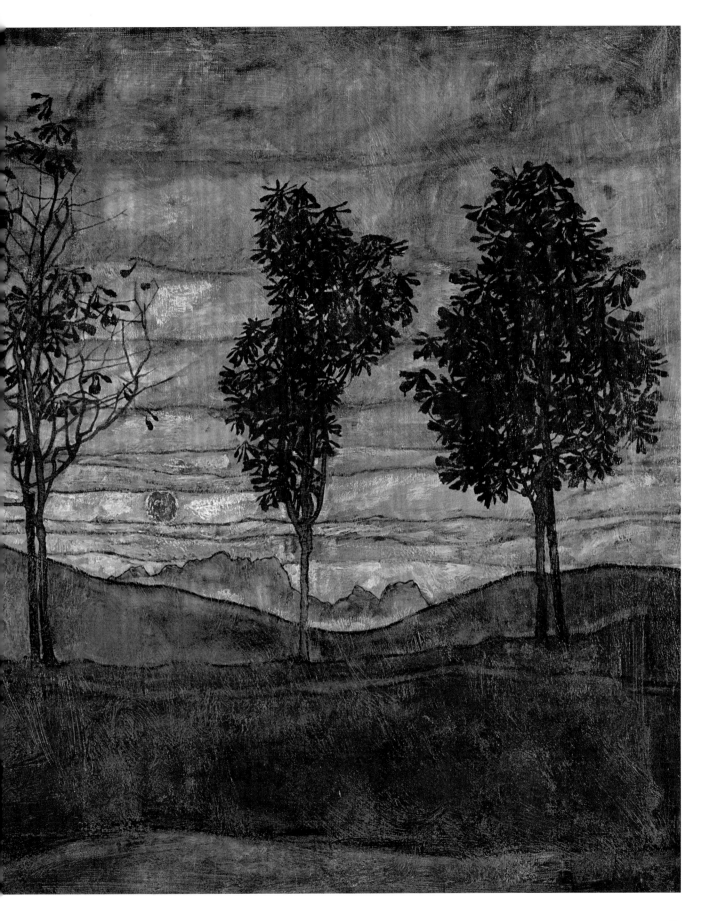

오르크 트라클을 연상시키는 자작시 몇 구절을 다시금 활용한다. 여기서 실레가 지은 〈태양〉이라는 시를 인용해보자. "붉은 향취, 애무하는 듯한 백색의 바람,/저 거대한 물체 태양을 보라./별들의 노란빛 반짝거림을 응시하라./네 마음이 평안해지고 너의 눈이 감길 때까지./정신적인 세계가 너의 동굴 안에서 빛을 발한다./네 안에서 보이지 않는 손가락이 전율하도록 하라./천체를 음미하라./넘어지더라도 목마르게, 너 자신이 누구인지를, 발견해야 하는 너./뛰면서 앉아 있고, 누워 있으면서도 달려야 하는 너./누워서 꿈을 꾸며, 잠에서 깨어나면서 꿈을 꾸는 너./열기는 허기짐과 갈증, 불쾌감을 마셔버리고,/너의 피는 새로운 길을 열어간다./이곳에 계신 아버지, 나를 보십시오./나를 감싸 주십시오./나에게 주십시오!/가까운 세계는 멀어져 가고 너를 넘어서 온다./이제 너의 고귀한 백골을 펼쳐 놓으라,/나의 말에 귀 기울여 보라./창백하고 푸른 시선도 나에게로 집중해다오,/이것은, 아버지, 이미 전에도 여기에 있었습니다/나는 당신 앞에 있습니다!"[71]

실레가 그린 도시 풍경들도 자연을 그린 풍경화들과 같은 궤적을 밟는다. 하지만 예언자적 경향은 자연 풍경화에서보다 훨씬 확연하게 자취를 감춘다. 이미 1914년부터 시작된 이 같은 경향은 그의 말기 작품에 이르면 회화 기법이 부족한 탓인지, 아니면 오히려 뛰어난 기법 덕분인지 매우 목가적인 풍경으로 변모한다. 이렇게 된 데에는 아마도 작은 도시나 시골 마을을 좋아하는 실레의 기호가 작용했을 듯하다. 대도시나 교통수단, 거대한 움직임 등을 주로 다루었던 루트비히 마이드너 같은 현대 화가, 이탈리아 출신 미래파 화가, 또는 프랑스 후기인상파 화가들과는 대조적으로 실레는 언제까지나 일종의 전원파로 기억될 것이다. 뢰슬러가 1911년에 출간한 『초상화 연습』에서도 알 수 있듯이, 실레는 작업 초기부터 대도시에 대해서는 방어적인 태도를 취했다. 전쟁으로 말미암아 빈에서 일시적으로 멀어지게 됐던 시기에도 그는, 예술가에게 대도시라는 공간이 절대적으로 필요했음에도 그다지 도시에 대한 미련을 보이지 않았다. 물론 대도시가 제공하는 거대함과 무한한 형태의 다양성에 현혹당하지 않았던 것은 아니지만, 동시에 그는 그러한 대도시를 피해 작은 도시의 편안함 속으로 숨어들었다. 그가 태어난 곳 또한 소도시가 아니었던가. "나는 끝이 없어 보이는 죽은 도시들을 돌아다니면서 나의 운명을 한탄했다"[72]고 그는 〈자화상〉에서 고백한다. 그러니 젊은 시절 전통적인 방식으로 그린 클로스터노이부르크의 풍경화에 이어, 1910년 이후 그린 도시 풍경화들 중에서 중요한 두 작품에 〈죽은 도시 VI〉(90쪽)이라는 제목을 붙였다고 해서

조반니 세간티니
나쁜 어머니들
The Wicked Mothers
1894년, 캔버스에 유채, 120×225cm
빈, 벨베데레 궁전

가을 나무와 수령초
Autumn Tree with Fuchsias
1909년, 캔버스에 유채, 88.5×88.5cm
다름슈타트, 헤센 주립미술관

그리 놀라울 것도 없다. 실레는 이 작품들에 개인적인 체험과 세기가 바뀌기 전부터 주목을 끌어오던 주제를 융합했다. 1892년에 벨기에 출신 상징주의 작가 조르주 로덴바흐가 『죽은 도시 브뤼헤』라는 소설을 발표했다. 이 소설은 곧 독일어로 번역되었으며, 에리히 볼프강 코른골트는 이 작품을 오페라로 만들었다. 그가 자신의 오페라에 붙인 제목은 바로 〈죽은 도시〉였다. 1898년 파리에서는 가브리엘레 단눈치오의 산문 비극 〈죽은 도시〉가 초연되었고, 사라 베른하르트가 주인공으로 출연했다.

이 무렵에는 브뤼헤나 톨레도, 베네치아처럼 중세 시대에 가장 번성했던 유서 깊은 도시들이 역사의 성장 주기를 보여주는 적절한 예로 인용되기도 했다. 성장

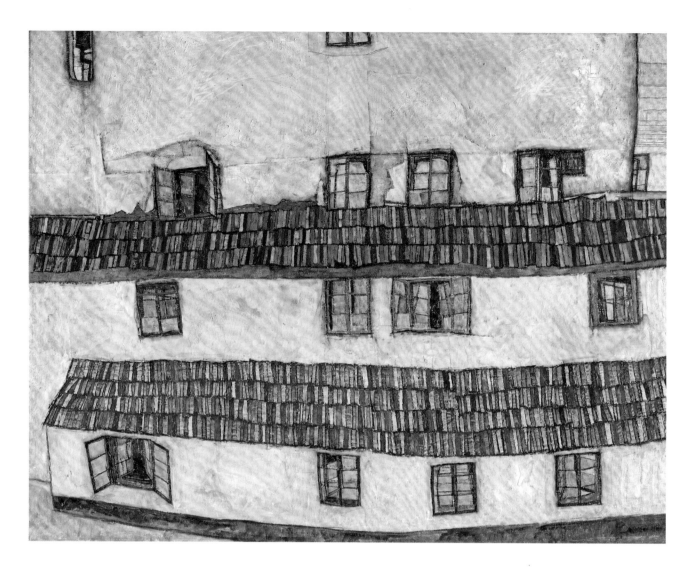

정면(창문)
Facade (Windows)
1914년, 캔버스에 유채, 111×142cm
빈, 벨베데레 궁전

기를 거쳐 전성기에 도달했다가 해체기를 맞게 되는 것이 도시의 성장 개념이다. 죽어가고 있거나 아니면 잠자는 숲속의 공주처럼 깊은 잠에 빠진 도시들에 대해 각별한 애착을 보인 퇴폐파 작가들은 "사라져 가는 것들에 대한 사랑"이라는 상투적인 표현을 낳았다. 우수에 젖은 쇠락 과정을 응시하는 자신의 모습을 응시하는 것이 이들의 수법이었으며, 고통스러울 정도로 덧없는 사물의 속성에 알 수 없는 매력을 느꼈다. "브뤼헤는 생긴 지 5세기 만에 위대하고 형언할 수 없는 아름다움을 지닌 중세 도시로 성장했지만, 이를 알아주는 이가 아무도 없으므로 마치 마법사의 거울이라고 할만하다. 예전에는 거만스러운 자태를 그토록 자랑스러워했건만, 이제는 잠자는 숲속의 공주에게 속한 성이 되어버린 듯하다. 위용을 자랑하던 건축물들은 어딘가 짓눌린 듯한 느낌을 준다. 담쟁이덩굴이 잿빛 벽을 기어오르는 모습을 보라. 텅 빈 거리와 헐벗은 주민들과 대조를 이루지 않는가. 예전의 영화는 더 이상 찾아볼 수가 없고, 오로지 오늘의 고통만이 시야에 들어올 뿐이다. 대도시의 숨결은 간데없고 죽어가는 자의 헐떡거림만이 들려올 뿐이다."[73] 상징주의자나 리하르트 무터 같은 예술 비평가와 달리 실레는 도시의 노쇠화에 대해 일차적으로 반응하는 것에는 흥미가 없었다. 역사적 쇠락으로 '검고' '죽어가는' 도시가 맞이하는 죽음을 미학적인 방식으로 표현할 것이 아니라 관찰하는 자의 내면

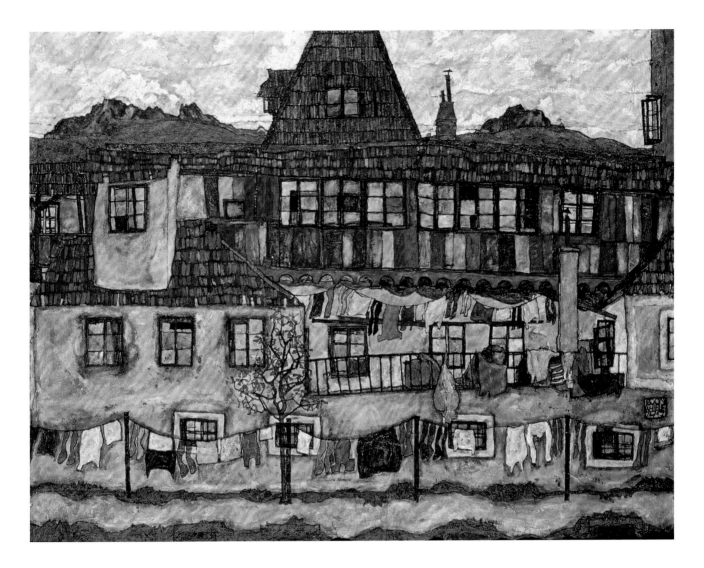

집과 널어놓은 빨래(시내 근교의 집과 빨래)
House with Drying Washing
(Suburban House with Washing)
1917년, 캔버스에 유채, 110×140.4cm
개인 소장

상태가 사물의 죽음 속에 투영되도록 표현해야 한다는 것이 실레의 생각이었다. 〈보편적인 우수〉(1910, 이 그림은 오늘날 파손됨)라는 그림에서 이 같은 생각이 뚜렷하게 드러난다. 실레는 이 그림에서 자화상(완벽한 절망 상태 속에 그 자신의 독특한 동작이 녹아 있음)을 죽은 도시의 이미지와 결합시킨다. 죽은 도시 혹은 검은 도시는 실레에게 굳건한 영혼의 상태를 의미한다. 때문에 그 장소가 바로 크루마우라는 사실을 우리가 확실하게 안다 하더라도, 사실 도시의 이름을 아는 것은 아무런 의미도 없다. 또한 그 도시 풍경에 반드시 주민이 등장해야 할 필요성도 없다. 벽이나 유리창, 지붕들은 그만의 독특한 양식을 가지고 있으므로, 우리는 그 특징들을 보면서 주민들에 대해 알 수 있다.

　"이제 나는 검은 도시를 다시 보네,/언제나 같은 모습으로 남아 있는 그 도시,/도시는 언제나 그곳에서 움직이네,/불쌍한 것들,/너무 불쌍한 것들,/부스럭 소리를 내는 붉은 가을 단풍들은 늘 같은 향기를 뿜어내지./겨울 바람이 불어대는 이 도시에서 가을은 얼마나 부드러운가!"[74]

　인간 군상과 지정학적 위치에 대해 검증할 만한 묘사라고는 없으며, 닮은 집들과 도시들이 집중되어 있는 모습은 이 풍경을 반(反)도시적인 우화로 변모시킨다.[75] 이러한 도시에서 산다는 건 불가능해 보이며, 사람들은 그저 죽어서 매장당

하기만을 기다린다. 알베르트 파리스 귀테르슬로는 이 같은 사실을 가장 먼저 깨달았다. 1911년에 발표한 수필에서 그는 다음과 같은 글로 공중에서 본 원근법에 대한 지지를 표명했다. "실레는 그가 높은 위치에서 도시를 바라본 다음 내려다보는 각도에서 요약한 도시를 죽은 도시라고 불렀다. 이러한 관점에서 본 도시라면 어떤 도시라도 상관없다. 공중에서 본 원근법은 아마도 무의식적으로 사용되었을 것이다. 괜찮은 발명품의 가치를 지니는 이 제목은 그림과 매우 잘 들어맞는다. 여기서 우리가 말하는 2점의 그림(두 번째 그림은 시인 톰의 초상화임)과 대작 〈헛소리〉 연작에서 실레는 작업 초기와는 매우 달라진 작품세계를 보여준다. 한층 자신에게 다가가는 그림을 그리는 실레는 예술가의 캄캄한 영혼을 비집고 들어오는 끔찍한 손님들의 모습까지도 화폭에 담는다. 그는 그들이 들어오는 모습은 그리지만, 너무 오래 응시하느라고 창백해진 얼굴로 돌아갈 때의 모습은 그리지 않는다."[76] 화가이면서 문필가였던 귀테르슬로는 실레를 잘 알고 있었으며, 따라서 공중에서 본 원근법이 대상을 객관적으로 묘사하기 위해 대상과 거리를 두어야 할 필요성에 의해서 채택된 수단이 아니라는 점을 충분히 이해하고 있었다. 그는 영감의 원천은 내면에 위치한 예술가의 비전이라는 점을 누구보다 잘 알고 있었다. "예술가의 캄캄한 영혼을 비집고 들어오는 끔찍한 손님"들을 그림에 투사하기 위해서는 사물들의 위쪽에 위치하는 수밖에 없었다. 그러나 귀테르슬로는 실레의 생활에 일어난 변화, 즉 결혼과 전쟁이 그의 시선과 작업 방식을 바꾸어 놓게 되리라는 점, 그리고 이렇게 야기된 과거와의 결별은 그의 예술 작품 전반에 지대한 영향을 끼치게 되리라는 점은 예견하지 못했다.

1910년대 중반까지 실레는 도시와 집을 그렸으며, 이 무렵 그림에서 새로 발견한 회화적 특성이 그때까지 그를 지배해 오던 상징주의적 의미와 예언자적 특성을 점차적으로 대체하게 된다. 그 예로 〈폐허가 된 물레방앗간〉(1916)에서는 사물이 지닌 매우 구체적인 모습이 대두되어 있을 뿐, 순수한 의미의 비전은 들어설 자리가 없어 보인다. 광선과 그늘의 뉘앙스가 지나칠 정도로 정확하게 묘사됐으며, 썩고 부러진 물레방아의 나무 빛깔 역시 너무나 세세하게 표현되어 있다. 일본 판화의 영향이 느껴지는 계곡의 물거품 또한 지나치게 생동적이다. 덧없음과 해체는 더 이상 영혼의 상태를 표현하는 기호가 아니며, 어둡고 희미한 색채가 만들어낸 조형물이 아니다. 그것은 사물 자체에 내재하고 있는 실제적인 성질로 예술가에 의해 발견되고, 예술가에 의해 그려지는 것이다. 〈크루마우의 풍경〉(1916; 89쪽)이나 〈시내 근교의 집과 빨래〉(1917; 87쪽)도 예전에 비해 훨씬 사물 위주로 변화된 시각과 그림 그리는 지방에 대한 애착을 느끼게 한다. 이 두 작품은 무엇보다도 가난이 지닌 그윽하고 장식적인 정취를 앞세운다. 귀테르슬로가 이론적인 중요성을 역설했던 예언자적인 시각 대신 실레는 자연이나 도시 풍경에 대해 미학이론적인 의미에서 벗어나 소박한 눈길을 보낸다. 레오폴트 리글러와의 대담에서 실레는 새로운 접근 방식에 대해 다음과 같이 설명했다. "사실 크루마우에서 그림을 그릴 때 그렇게 할 수 밖에 없더군요. 그곳에서는 높은 곳에서 사물을 보지 않을 수가 없었지요. 그런 각도에서 보면 공중에서 사물을 볼 때 나타나는 회화적이고, 시각적인 가치를 제대로 평가하게 되더군요……."[77]

인물화는 위에서 내려다보는 각도가 매우 생소함을 느끼게 한다. 이 각도에서 바라볼 때 인간의 몸은 현기증을 야기시키며 환각제를 복용한 듯한 효과를 낸다. 이 각도의 시선은 몸을 벌거벗기며, 노골적으로 바라보는 시선 앞에서 몸은 완전

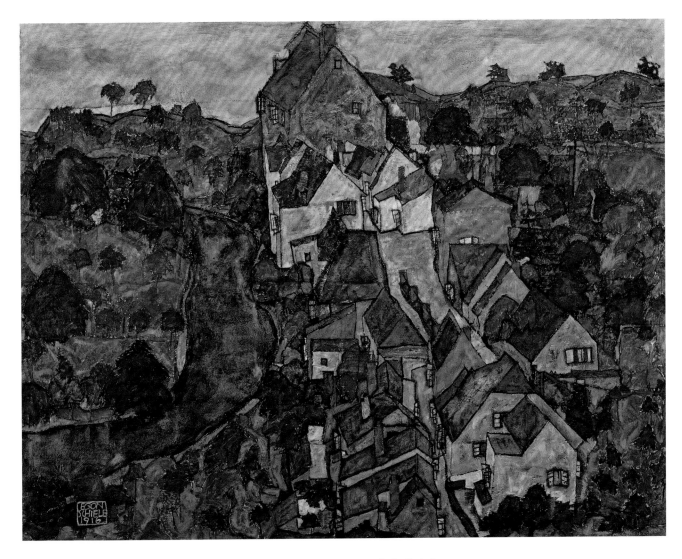

크루마우의 풍경(강가의 도시)
View of Krumau (City by the River)
1916년, 캔버스에 유채, 템페라, 흑연
110.5×141cm
개인 소장

히 무방비 상태로 놓이게 된다. 반면 도시 풍경을 바라볼 때는 공중에서 내려다보는 각도를 취하면 훨씬 정돈되어 보이는 사물 위를 탐사하고 다니는 효과를 얻을 수 있다. 이 세상은 공중에 매달려 있기 위해 존재하는 것이 아니라 수직선·수평선·대각선이 얽히고 설켜서 하나의 구조적인 형상을 만들어내는 데 그 의의가 있다. 선과 면이 겹치거나 병행하는 현상에서 실레가 말하는 회화적이고 시각적인 가치가 창출되는 것이다. 회화 작품에서 이 같은 화면 구성은 마치 장인들이 손으로 짠 천을 보는 듯한 느낌을 준다. 또한 데생에서는 뛰어난 감수성으로 분위기라는 가치를 추구하는 동시에 상징주의적이거나 형식주의적 은유에서 벗어난 시각적 차원을 제시한다.

좀 더 광범위한 맥락에서 볼 때, 이처럼 겉으로 보기에 피상적이라고 생각되는 소재 선택은 사실상 사전에 선택 과정이 있었음을 짐작하게 한다. 지붕을 맞대고 촘촘히 들어선 집들을 그리기 위해 사용한 무수히 많은 색채는 태피스트리를 연상시키며, 이 집들은 집을 둘러싸고 있는 풍경과 조화를 이룬다. 오래된 도시에서 일어나는 일상의 한 단면은 번잡스러운 교통난을 겪는 현대적인 길의 생경함과도 조화를 이룬다. 요컨대 실레의 그림에 등장하는 자연과 문명 사이에는, 반고흐나 일부 인상주의자들의 작품에서 드러나는 그 어떠한 결렬함도 감지되지 않

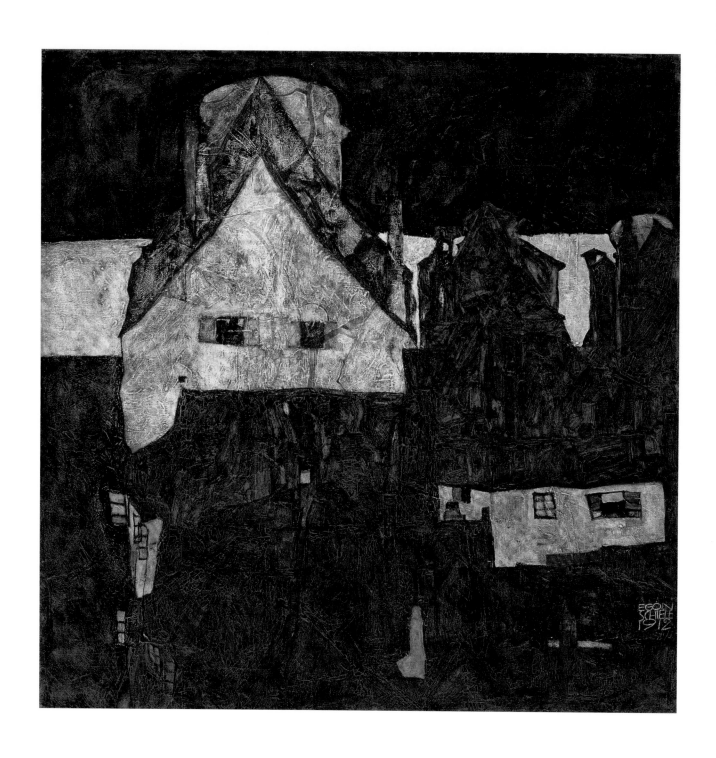

죽은 도시Ⅵ(소도시Ⅰ)
Dead Town VI (The Small Town I)
1912년, 캔버스에 연필, 유채, 오페이크 컬러
80×80cm
취리히 미술관

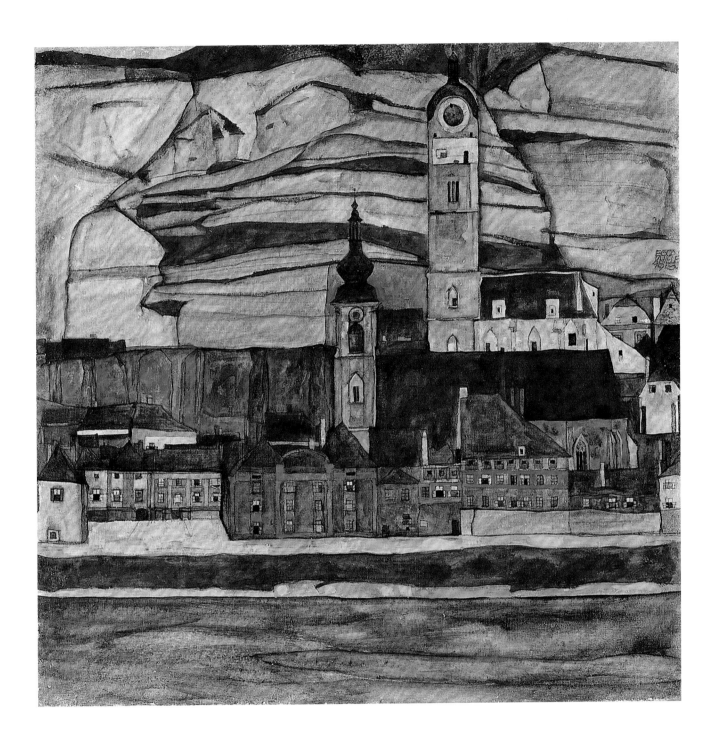

남쪽에서 본 도나우 강가의 슈타인(큰 버전)
Stein on the Danube,
Seen from the South (large)
1913년, 캔버스에 연필, 유채, 90.5×90.5cm
뉴욕, 노이에 갤러리, 에스티 로더 컬렉션의 일부

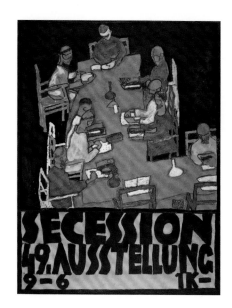

제49회 빈 분리파 전시회 포스터
**Poster for the 49th Exhibition of the
Vienna Secession**
1918년, 채색 석판화, 68×53cm
빈, 알베르티나 미술관

는다. 자연이나 도시 풍경을 담은 실레의 그림에는 산업화도 공장 굴뚝도 그 외 현대 기술을 의미하는 그 어떤 상징물도 등장하지 않는다. 게오르크 트라클의 경우도 마찬가지지만, 대도시는 실레에게 "영혼이 깃들인 풍경"을 제공하지 못했다. 실레에게 대도시와 현대적인 삶은(전쟁도 그에게는 마찬가지였다) "우리 문명이 만들어 낸 물질 지향적인 추세"의 귀결이었으며, 추악하기만 한 대도시와 현대적인 삶에 그는 아무런 관심도 보이지 않았다. 이것은 과거에 대한 향수라기보다 빈 분리파 의「성스러운 봄」을 잇는 것이라고 할 수 있다. 실레는 오직 예술만이 "잔존하는 고귀한 문화"를 보존할 수 있으며, 그렇게 함으로써 "문화의 지속적인 파괴"를 막을 수 있다고 생각했다.

실레는 1917년 매부 안톤 페슈카에게 보낸 편지에서 처음으로 예술을 통한 구원의 희망을 이야기하고 있다. 그는 이 편지에서 예술가들을 회원으로 하는 협회를 만들고 공동으로 전시회를 여는 계획에 대해 언급했다.[78] 그가 '쿤스트할레 (Kunsthalle)'라고 명명한 이 계획은 제1차 세계대전 중이었으므로 도저히 실현될 가능성이라고는 없었다. 그렇지만 이 계획을 통해 우리는 그가 가지고 있던 가히 종교적인 예술관에 어느 정도 실용적이고 현실적인 고려가 첨가됐음을 알 수 있다. 초창기에 예술은 오직 소명이며, 고독한 자아를 보여주는 것이라고 생각했던 실레는 이제 예술도 하나의 제도이며, 사회적인 기능을 가진다고 인정하기에 이르렀다.

1917년 봄, 실레는 레오폴트 리글러의 도움으로 마침내 빈으로 돌아오게 된다. 앞에서도 언급했듯이 레오폴트 리글러는 1916년 잡지「시각예술」에 실레에 관한 중요한 글을 기고했다. 빈으로 돌아온 실레는 바야흐로 예술계에서 중요한 영향력을 행사할 수 있는 위치에 서게 되었다. 그는 여러 전시회에 작품을 출품했으며, 1917년 5월에 열릴 '전쟁 전시회'의 조직에 참가하기로 결정했다. 이 무렵 그에게는 대중적인 성공도 뒤따랐다. 현대미술관 관장이던 프란츠 마르틴 하베르디츨은 실레의 데생 여러 점을 구입했고, 이듬해에는 에디트 실레 부인의 초상화도 구입했다. 이 구매 행위는 실레 입장에서 볼 때 그야말로 획기적인 사건이었기에, 그는 하베르디츨의 요구에 따라 원래 작품에서는 굉장히 컬러풀한 실레 부인의 옷을 수정하기도 했다. 또한 빈의 식자층에 널리 알려진 서적상이며 골동품상인 리하르트 라니는 실레의 데생을 사진으로 찍어 출판했다. 이로써 예술가로서 실레의 진가는 다시 한번 인정받은 셈이었다.

1918년 2월 6일, 빈 예술가들의 한 세대를 풍미했던 거장 클림트가 죽었다. 최후의 순간까지도 그는 실레에게 가장 본받을 만한 예술가의 귀감이었다. 당시 이미 상당히 알려진 예술가의 반열에 올라 있던 실레는 스스로를 클림트의 정통 후계자라고 믿었으며, 따라서 그는 자연스럽게 제49회 빈 분리파 전시회의 수장 자리를 수락했다. 코코슈카는 이 전시회에 참가할 것을 거부했다. 실레는 전시회 조직을 책임 맡았으며, 포스터를 제작했다(92쪽). 그의 데생과 회화 작품은 대단한 성공을 거두어 '노이에 취르허 차이퉁'을 비롯한 세계 언론이 찬사를 보낼 정도였다. 그는 그토록 오랫동안 염원하던 영예의 정점에 도달했으며, 자신의 예술적 가치에 자부심이 있었다. 이 무렵 실레의 아내 에디트가 병이 나서 며칠 만에 죽었다. 실레마저도 스페인 독감에 걸려, 1918년 10월 31일, 아내가 죽은 지 사흘째 되던 날 아내를 뒤따르고 말았다.

성 세바스티아누의 모습을 한 자화상(포스터)
Self-Portrait as St. Sebastian (Poster)
1914년, 마분지에 구아슈, 잉크, 검은색 초크
67×50cm
빈, 역사 박물관

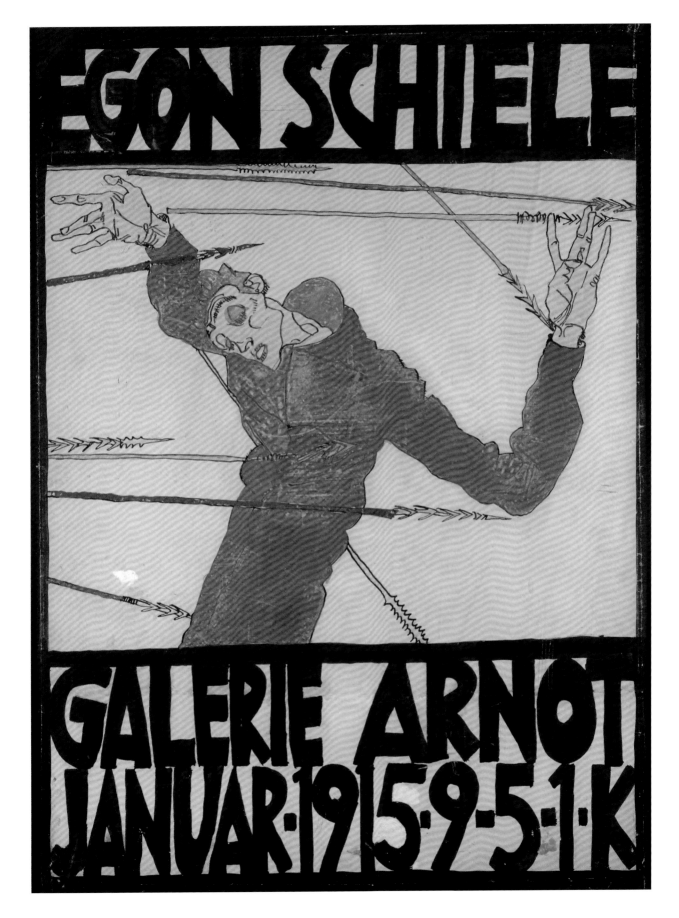

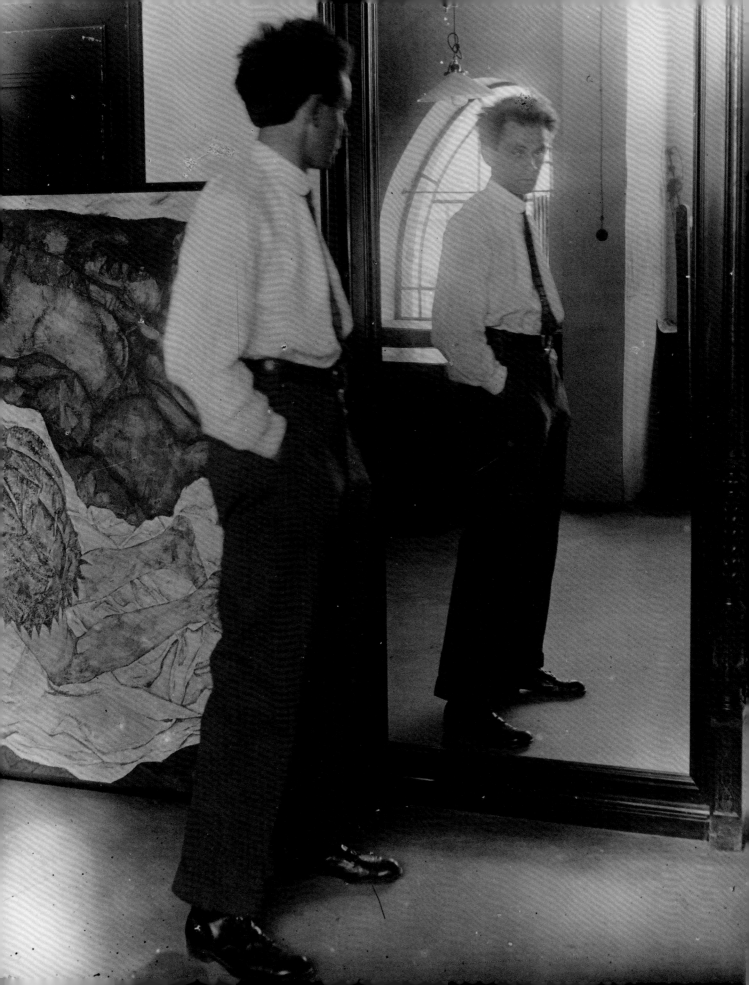

에곤 실레(1890 – 1918)
삶과 작품

1890 6월 12일, 빈 교외의 작은 도시인 툴른에서 태어남. 에곤 실레는 오스트리아 철도 노동자 조합장인 아돌프 오이겐 실레(1851 – 1905)와 그의 부인 마리(1862 – 1935) 사이에 태어난 네 명의 자녀 중 셋째였음. 에곤의 세 누이는 엘비라(1883 – 1893), 멜라니(1886 – 1974), 게르티(1894 – 1981)였음.

1896 툴른에서 초등학교 입학.

1900 크렘스 중학교 입학.

1902 가족이 클로스터노이부르크로 이사함에 따라 에곤은 그곳 학교로 전학.

1905 1월 1일, 정신이상으로 1902년부터 퇴직생활을 하던 아버지가 죽음. 실레는 많은 작품을 그렸으며, 이 중에는 최초의 자화상들도 포함되어 있음.

1906 후견인 레오폴트 치하체크의 반대에도 불구하고, 실레는 빈 미술 아카데미의 크리스티안 그리펜케를의 문하에 들어감. 학교에서와 마찬가지로 그의 성적은 중간 정도.

1907 실레는 구스타프 클림트와 빈 분리파의 영향을 받음.

1908 클로스터노이부르크의 카이제르잘에서 열린 전시회에 최초로 참가.

1909 빈에서 열린 제2회 '국제 예술전'에 참가. 실레는 아카데미를 떠나 몇몇 친구들과 함께 '신미술가협회'를 창립. 아르투르 뢰슬러와 알게 되었으며, 그를 통해 미술품 수집가인 카를 라이닝하우스와 오스카 라이헬을 알게 됨. 신미술가협회의 제1회 전시회가 피스코 화랑에서 열림.

1910 자신만의 독특한 스타일을 창조. 크루마우에서 연극 무대 미술가인 괴짜 에르빈 오젠과 함께 작업. 표현주의적 누드 작품 대다수가 이 시기에 완성됨. 최초로 시를 쓰기 시작. 하인리히 베네슈와 알게 됨.

1911 모델이던 발리 노이칠과의 동거 문제로 크루마우를 떠남. 노이렝바흐에 정착. 뮌헨 출신 화상 한스 골츠와 교류. 뮌헨 출신 미술가 모임인 '세마(Sema)'에 가입. 알베르트 귀테르슬로와 아르투르 뢰슬러가 최초로 에곤 실레에 대한 평론을 출간.

1912 빈, 뮌헨, 쾰른 등지에서 여러 차례 전시회. 4월 13일, 실레는 노이렝바흐 교도소에 수감되어 3주 동안 구류 생활. 에로틱한 데생 여러 점은 압수당함. 재판을 통해 그는 부도덕한 그림을 유포한 죄로 3일간의 수감형을 선고 받음. '미성년자 유혹' 혐의는 무효 처리됨. 수감 생활 동안 그 생활을 묘사한 다수의 데생을 완성. 빈의 작업실로 이사.

1913 '오스트리아 예술가협회'에 가입. 부다페스트, 쾰른, 드레스덴, 뮌헨, 파리, 로마 등지에서 열리는 전시회에 참가. 최초로 「악티온」 잡지와 공동 작업을 벌였으며, 프란츠 펨페르트에 의해 출판.

1914 실레는 하름스 자매와 교류하기 시작함. 판화 수업에 참석. '라이닝하우스' 컨테스트에 참가했으나 아무런 성과도 얻지 못함. 로마, 브뤼셀, 파리 등에서 전시회. 사진으로 찍은 초상화 연작 제작. 8월에 제1차 세계대전 발발.

1915 4년간의 동거 생활을 청산하고 발리 노이칠과 헤어짐. 6월 17일 에디트 하름스와 결혼. 동원령을 받아 프라하에 배치되었다가 빈으로 이동. 이후 2년간 실레는 작품을 거의 제작하지 못했음.

1916 '빈 전위예술가들의 전시(Wiener Kunstschau)'의 일환으로 여러 전시회에 참가. 「악티온」지가 실레 특별호 발간. 오스트리아 남부의 뮐링으로 이동 발령.

1917 다시 빈으로 이동 발령. 여러 차례 여행을 함. 예술가협회 창설 계획. 리하르트 라니가 실레의 데생을 토대로 12점의 사진 인쇄물을 제작. '오스트리아 미술 전시회'에 참가.

1918 2월 6일: 구스타프 클림트 사망. 빈 군사 박물관으로 이동 발령. 3월에 빈 분리파 전시회의 대성공. 실레는 이 전시회의 포스터를 제작함(92쪽). 실레가 전시한 50여 점의 작품이 대부분 팔리는 성과가 있음. 취리히, 프라하, 드레스덴 등지에서 굵직한 전시회에 여러 차례 참가.

10월 28일: 아내 에디트 실레 사망. 아내 사망 3일 만인 10월 31일, 에곤 실레 역시 스페인 독감으로 사망.

작업실 거울 앞에 선 에곤 실레, 1915년

주

1 C.M. Nebehay의 *Egon Schiele 1890–1918. Leben – Briefe – Gedichte*, Salzburg/Vienna 1979, p. 231 (No. 412)에서 인용.

2 L.B. Alberti, *Kleinere kunsttheoretische Schriften*, H. Janitschek (ed.), Vienna 1877 (Reprint Osnabrück 1970), pp. 90 ff.

3 F. Nietzsche, *Nachgelassene Fragmente 1887–1889* (critical annotated edition [KSA], G. Colli/ M. Montinari (eds.), vol. 13), Munich 1988, pp. 517 ff.

4 F. Nietzsche, *Also sprach Zarathustra I–IV* (Thus Spake Zarathustra) (critical annotated edition [KSA] 4, op. cit.), p. 40

5 Nebehay, (1979), p. 184 (No. 264)

6 같은 책.

7 M. Arnold, *Egon Schiele. Leben u. Werk*, Stuttgart/ Zurich 1984, p. 53

8 세기의 전환기를 그리고 있는 좋은 예로 L. v. Andrian의 비의주의적 단편 「인식의 정원 Der Garten der Erkenntnis」을 꼽을 수 있다. 1895년에 나온 이 작품에서 주인공 에르빈은 죽음의 사자로 등장하는 자신의 분신을 만난다. 이 주제에 대해서는 Cf. J.M. Fischer의 *Fin de siècle. Kommentar zu einer Epoche*, Munich 1978, pp. 144 ff을 참조할 것.

9 E. Fischer/ W. Haefs (eds.)의 *Hirnwelten funkeln. Literatur des Expressionismus in Wien*, Salzburg 1988, p. 366에서 인용.

10 같은 책.

11 P. Hatvani, "Egon Schiele," in: *Der Friede 2* (1918/19), 44, p. 432

12 H. v. Hofmannsthal, *Erzählungen, erfundene Gespräche u. Briefe. Reisen* (Collected works in 10 volumes), B. Schoeller (ed.), Frankfurt/M., 1979, p. 466

13 A. Roessler, *Erinnerungen an Egon Schiele*, Vienna 1948, pp. 32 ff.

14 H. Benesch, *Mein Weg mit Egon Schiele*, New York 1965, p. 13

15 C.M. Nebehay, *Egon Schiele. Leben u. Werk*, Salzburg/ Vienna 1980, p. 28

16 Roessler (1948), pp. 25 ff. – 뢰슬러의 기록은 약간 가감해서 이해할 필요가 있다. 그는 실레의 말을 세련되게 가다듬어 기록했을 뿐 아니라, 이 과정에서 실레에게 유리하도록 세부사항을 각색하기도 했다.

17 C.M. Nebehay의 *Egon Schiele. Von der Skizze zum Bild. Die Skizzenbucher*, Vienna 1989 참조. 특히 pp. 120 ff.

18 W. Hofmann, "Das Fleisch erkennen," in: A. Pfabigan (ed.), *Ornament u. Askese im Zeitgeist des Wien der Jahrhundertwende*, Vienna 1985, p. 122

19 W. Kandinsky, *Punkt u. Linie zu Fläche*, Bern–Bümpliz (3) 1955, p. 75

20 Nebehay (1979), p. 215 (No. 320)

21 Nebehay (1979), p. 112 (No. 93)

22 Seligmann가 W.J. Schweiger의 *Der junge Kokoschka. Leben u. Werk 1904–1914*, Vienna 1983, pp. 67 ff에서 인용.

23 L. Hevesi, *Altkunst-Neukunst. Wien 1894–1908*, Vienna 1909 (new ed. and intr. by O. Breicha, Klagenfurt 1986), p. 313

24 Nebehay (1980), p. 63

25 Roessler (1948), pp. 47 ff. 이 두 화가의 개인적인 만남에 대해서는 Nebehay (1980), p. 62 참조.

26 Benesch (1965), pp. 25 ff.

27 G. Fliedl, *Gustav Klimt 1862–1918. Die Welt in weiblicher Gestalt*, Cologne 1989, p. 127

28 이 주제에 대해서는 Benesch (1965), p. 29가 좋은 예를 제공한다.

29 A. Roessler (ed.), *Briefe u. Prosa von Egon Schiele*, Vienna 1921, pp. 97 ff.

30 Nebehay (1979), p. 182 (No. 251)

31 Benesch (1965), pp. 29 ff.

32 Nebehay (1979), p. 191 ff.

33 Nebehay (1979), p. 262 (No. 527)

34 P. Werkner가 쓴 뛰어난 저서 *Physis u. Psyche. Der österreichische Frühexpressionismus*, Vienna/ Munich 1986, pp. 168 ff 참조.

35 Roessler (1948), p. 36

36 M. v. Boehn, *Der Tanz*, Berlin 1925, pp. 120 ff.

37 L. Hevesi, *Acht Jahre Secession (März 1897–Juni 1905). Kritik – Polemik – Chronik*, Vienna 1906 (new ed. and intr. by O. Breicha, Klagenfurt undated), p. 369

38 Hevesi (1909), p. 282

39 Nebehay (1979), p. 270 (No. 570)

40 T. Medicus의 "Das Theater der Nervosität. Freud, Charcot, Sarah Bernhardt u. die Salpêtrière," in: *Freibeuter*, 41 (1989), pp. 99 ff에서 인용.

41 Hevesi (1906), pp. 343 ff.

42 J.–M. Charcot/P. Richer, *Die Besessenen in der Kunst*, with an afterword by M. Schneider (ed.), Göttingen 1988, p. 138, 144 참조.

43 같은 책, p. 138

44 M. Nordau, *Ent-artung*, 2 vols., Berlin 1892/93

45 A. Roessler, *Hagenbund – Kritik in der Arbeiter-Zeitung, 14. 5. 1912*, Nebehay (1979), p. 221 (No. 351)에서 인용.

46 Nebehay (1979), p. 233 (No. 427)

47 F. Whitford, *Egon Schiele*, London 1981, p. 142

48 Nebehay (1979), p. 182 (No. 251)

49 E. Schiele, *Ich ewiges Kind. Gedichte*, Vienna/Munich (2) 1985, pp. 12 ff.

50 Nebehay (1979), p. 228 (No. 397)

51 Cf. P. Hatvani's comment (1917) on Schiele's expressionism in: Fischer/Haefs (1988), p. 367

52 Nebehay (1979), p. 221 (No. 351)

53 같은 책.

54 Roessler (1948), p. 62

55 E. di Stefano, "Die zweigesichtige Mutter." in: W. Pircher (ed.), *Début eines Jahrhunderts. Essays zur Wiener Moderne*, Vienna 1985, p. 118

56 Nebehay (1979), p. 252 (No. 483)

57 같은 책, p. 263 (No. 537)

58 같은 책, p. 266 (No. 551)

59 같은 책, p. 336 (No. 754)

60 같은 책, p. 152 (Note 4)

61 같은 책, p. 367 (No. 888)

62 같은 책, p. 372 (No. 919)

63 같은 책, p. 164 (No. 171)

64 같은 책, p. 314 (No. 774)

65 Werkner (1986), pp. 148 ff.

66 Schiele (1985), p. 40

67 Nebehay (1979), p. 270 (No. 573)

68 G. Trakl, *Das dichterische Werk*, Munich (11) 1987, p. 195

69 다른 곳과 마찬가지로 이 대목에서도 우리는 가장 좋은 예를 제시할 수가 없다. 왜냐하면 빈 출신 실레 작품 소장가 루돌프 레오폴트 박사가 협조를 거부했기 때문이다.

70 H. Deuchert, "Jugendstil u. Symbolismus," in H. Gercke (ed.), Der Baum (exhib. cat.), Heidelberg 1985, p. 230

71 Schiele (1985), p. 24

72 Nebehay (1979), pp. 141 ff. (No. 155)

73 R. Muther, "Brügge," in: *Aufsätze über bildende Kunst*, vol. 3: *Bücher u. Reisen*, Berlin 1914, p. 145. "Das schwarze Venedig,"이라는 수필도 참조할 것. 같은 책, pp. 135 ff.

74 Schiele (1985), p. 22

75 K. A. Schröder "Der Welt nicht blind. Passagen zu Gustav Klimt u. Egon Schiele," in: K.A. Schröder/ H. Szeemann (eds.), *Egon Schiele u. seine Zeit*, Munich 1988, p. 27

76 Fischer/ Haefs (1988), p. 397에서 인용.

77 Nebehay (1980), p. 178

78 Nebehay (1979), pp. 417 ff. (No. 1182)

에곤 실레 EGON SCHIELE

발행일 2023년 11월 6일
지은이 라인하르트 슈타이너
옮긴이 양영란
발행인 이상만
발행처 마로니에북스
등록 2003년 4월 14일 제2003–71호
주소 (03086) 서울특별시 종로구 동숭길 113
대표전화 02–741–9191
편집부 02–744–9191
팩스 02–3673–0260
홈페이지 www.maroniebooks.com

Korean Translation © 2023 Maroniebooks
All rights reserved

© 2023 TASCHEN GmbH
Hohenzollernring 53, D–50672 Köln
www.taschen.com

Printed in China

본문 2쪽

볼에 손을 얹은 자화상
Self-Portrait with Hand on Cheek
1910년, 구아슈, 수채와 검은색 초크, 흰색 하이라이트, 44.3×30.5cm
빈, 알베르티나 미술관

본문 4쪽

무용수 모아
The Dancer Moa
1911년, 구아슈, 수채, 연필, 47.8×31.5cm
빈, 역사 박물관

ISBN 978–89–6053–649–4(04600)
ISBN 978–89–6053–589–3(set)